序

臺灣是個典型的移民社會，從最早的原住民族、福佬人、客家人以及二次大戰後由大陸各省遷移的人民，在歷經荷蘭、西班牙、明朝、滿清、日治、國民政府等不同政權的統治之下，留下了豐富、多采多姿的傳統音樂。嚴格的說台灣民謠應涵蓋：原住民音樂 、客家音樂 、福佬系音樂，由於篇幅有限，本樂譜著重於福佬系音樂與部分客家音樂，希望未來能針對原住民音樂或是客家音樂來編輯。

台灣的福佬人，又稱河洛人，主要是指福建漳泉兩地的閩南語系居民。福佬人自十七世紀明朝末年開始大量移台，現今福佬人佔全台總人口七成以上，福佬系民歌自然成為台灣傳統民歌中相當重要的一部分。所謂「台灣福佬系民歌」，即以福佬話歌唱，經由集體創作，流傳在台灣民間，代代口耳相傳下來的歌謠。福佬系民歌又分為幾種型態：

1．結合文學劇本以說唱成為「唸歌」

唸歌常用的曲目為江湖調(勸世歌)、都馬調、七字仔調、乞食調等；福佬系民歌結合了舞蹈肢體動作，成為車鼓、駛犁等歌舞小戲，常用的曲調有桃花過渡、病子歌、牛犁歌、五更鼓等；結合文學劇本與舞蹈肢體動作，則成為歌仔戲，常用曲調為七字仔調、涼傘調、哭調、走路調、都馬調、五更鼓、江湖調等。

2．創作民謠

另稱鄉土歌謠，是作曲家擷取傳統自然民謠的風格和精神，所譜創之富有鄉土風味的歌謠 ，尤其是創作於台灣光復前後，流傳至今仍令人難以忘懷的創作鄉土民謠，如光復前的『望春風』、『雨夜花』、『農村曲』、『白牡丹』等，光復後的『補破網』、『燒肉粽』、『安平追想曲』、『杯底不可飼金魚』等。不但極富傳統鄉土音樂氣息，又能反應台胞愛民族的情操，且能道出在民風保守的時代裡，兒女私情的心聲，有人稱它們『準民謠』。

3．流行歌曲

電視廣播傳播業與唱片業的發達，台語歌曲也成為流行文化的一部分，如剛剛已故的洪一峰老師創作的歌曲「思慕的人」、「舊情綿綿」等都是在民國50-60年代的暢銷歌曲。

本書約有三分之二篇幅專注在『傳統自然民謠』，其餘三分之一在『創作民謠』與『流行歌曲』類型，除了採集原有民謠的旋律，編者融合現代的和聲與編曲的巧思，讓歌曲更加符合現代感，成為清新的新世紀音樂風格(New Age) ，希望大家會喜歡。

全書以C調方式表示，並註明原調，每首歌並加以註解其歷史源由與社會背景，更有編者的編曲與技巧說明，除了適合成為演奏曲目以外，讀者更能從編曲中學習許多鋼琴的編曲伴奏技法，還有重配和聲的技巧，另有CD音樂的完整示範，演奏者可以充分了解演奏的情緒表情，是非常適合聆聽與學習的教材。

最後祝大家彈奏愉快！

何真真2011年

附註本書許多歷史來源說明參考資料源自以下網站等，由於篇幅有限就不一一附註來源，在此致歉。

1.http://www.hyes.tyc.edu.tw/、2.http://www.taiwan123.com.tw

CONTENTS

CD

01 一隻鳥仔哮啾啾

這是一首嘉義民謠，歌詞如左下

歌詞

嘿嘿嘿嘟
一隻鳥仔哮救救咧
嘿呵
哮到三更一半暝
找無巢
呵嘿呵
嘿嘿嘿嘟
什麼人仔共阮弄破
這個巢都呢
乎阮掠著不放伊甘休
呵嘿呵

關於這首歌

據說這首歌曲的產生是因為臺灣在甲午戰爭後割讓給日本，台灣成為日本殖民地，但臺灣人民抵死不從，抗日義軍在各地與日本對抗，日據初期這首歌曲成為口耳相傳的民謠。歌詞是以「覆巢之下無完卵」來暗喻日本的野蠻霸道，活生生見證了在殖民歲月中，臺灣人的憤怒和無奈。因此，這首歌可說是臺灣民謠中最具歷史意義的歌曲。西元1895年，抗日義軍節節敗退死傷不計其數，其中諸羅山一役是最悲壯的，義軍成仁遍野，最後終至失守。家破遺恨，猶如被弄破窩的小鳥，常常遍啼至三更半夜仍不止，隨時想找人復仇。這樣一首悲嘆國破家亡的歌曲，聽起來令人心傷！

編曲解析

1 一開始是無奈感嘆的氛圍，不需太大聲。

2 在第23-24小節，編者運用不和諧的音程與Phrygian調式音階來展現一種憤怒之感，旋律線條中有半音的出現，並與根音E和弦有小九度的產生，製造不和諧音程的衝突感。

3 在第25-27小節右手部份是具有力量的五度音程，在此應演奏"強"的力度，表達那份心中的憤怒，整首歌的表情曲線是最高位置。

4 在第43小節後DS al Coda，反覆回到第11小節前面無奈感的情緒，並一直維持到Coda尾奏結束。

技巧運用

在第33-35小節左手使用切分音的彈奏方式，在流行樂的鋼琴伴奏經常可見，大家要多多習慣這樣的反拍感覺。

一隻鳥仔哮啾啾

CD1
01

♩ = 80 4/4

Key: Em

Piano

Am　FMaj7　Dm

Dm7　Am　FMaj7

Dm　Dm　Am

Am　FMaj7　Em7

FMaj7　Em7　Am

Rit...

Fine

五更鼓

這是一首台灣戲曲，歌詞如左下

歌詞

一更的更鼓月照山
牽君仔的手摸心肝
阿君問娘欲按怎
隨在阿君你心肝

二更的更鼓月照埕
牽君仔的手入大廳
雙人相好天註定
別人言語不通聽

三月的更鼓月照窗
牽君仔的手入繡房
你咱相好有所望
望君永遠結相隨

四更的更鼓月照門
牽君仔的手入銹床
雙人相好有所盼
恰好燒水泡冰糖

五更的更鼓天漸光
我君啊要轉心頭酸
滿腰心情漸漸悶
頭暈目眩面青青

● 演奏表情

屬於福佬系民歌，結合了舞蹈肢體動作成為車鼓等歌舞小戲，五更鼓是常被戲曲使用的曲調之一，歌詞敘述女性情史上的心酸，演奏者應將憂鬱情傷的情緒演奏出來，而歌詞有五個段落敘述從一更到五更的心情變化，所以在編曲上我們可以依據這樣的意境層次展現。宜蘭縣教育資訊網說：「五更鼓」與民國時代即已存在的江南民間小調「孟姜女」原本是同一來源，不過在台灣，先民更改歌詞為「七字仔」體制，改以五更為結構，句句押韻，旋律也由原先的簡潔樸實變成以十六分音符切分音來表現男女婉約之情，音域增廣了，也增加變宮之音，「五更鼓」從此脫胎換骨成為具有台灣特色的民謠。

● 編曲解析

1 前奏的特色是左手在第4個八分音符做切分音搶拍，無論左手或是右手部分，這是流行鋼琴常使用的節奏模式。

2 在第9-16小節是第一遍的主歌，剛開始鋪陳歌曲，在此左手伴奏使用比較鬆長(不緊湊)的拍子結構。

3 第一遍副歌（第17-24小節）與第二遍的主歌與副歌（第29-44小節），左手伴奏拍子漸漸緊湊，以緊密的八分音符拍子呈現。

4 在第45-49小節是由編者設計的第2次間奏，以及第50-67小節是最後2次整段歌曲，為了能製造更激動的音樂節奏動態，左手使用16分音符來伴奏，這樣可以使每一段落層次分明。

● 技巧運用

第50-57小節，是使用莫札特慣用的伴奏方式做為左手伴奏(1-5-3-5)，和弦分解，左右手都提高八度就可像水晶琴音樂般。

第50-51小節

五更鼓

CD1
02

♩ = 72 4/4

Key: G

Piano

C6	Dm	Em

5 3 1̇ 6 6 5· 5 3 1̇ 6 6 5 1̇ 2̇ 3̇ 2̇ 6 5 5 6 1̇ 6

1̣ 5̣ 1 2̱ 2 — 2̣ 6̣ 2 2 2 3̣ 7̣ 3 — —

F6	G	C6	Dm

5̇ — 3̇ 2̇ 1̇ 6 5 3 1̇ 6 6 5· 5 3 1̇ 6 6 5 1̇ 2̇

4̣ 1 2 5̣ 2· 1̣ 5̣ 1 2̱ 2 — 2̣ 6̣ 2 3̱ 3 6̇ / 4̇

F6	Gsus4	C

3̇ 2̇ 6 5 0 6̇ 5̇ 5· 2 3 2 1 6̣ 5̣ 1 1 — 2

4̣ 1̣ 4̣ 5̣ 6̣ — 5̣ 2̣ 4̣ 1̣ 0 0 1̣ 5̣ 1 2 3 —

C	Em	Gsus4

3 5 3 2 3 — 5/7 5/7 3 2 3 5 2̇·/6̇· 3̇/5̇ 2̇/6̇ —

5̣/3̣/1̣ — 5̣·/3̣·/1̣· 2̱̣ 3̣ — 7̣ — 5̣ — 4̣/2̣/1̣ 5̣/2̣/1̣

F | Ġ5 — **Gsus4** 5̇ 4̇ 1̇ —

C | 1̇ 1̇ — 2̇

C | 3̇ 5̇ 3̇ 2̇ 3̇ —

4 1 4 6 5 1 2 5 | 1 5 1 5 3 5 1 5 | 1 5 1 5 3 5 1 5

Em | 5̇ 5̇ 3̇ 2̇ 3̇ 5̇

F | 2̇ — **Gsus4** 2̇ —

C | 5̇ 5̇ / 1̇ 1̇ 6 3 2̇

3 5 7 5 3 5 7 5 | 4 6 1 6 5 1 2 1 | 1 5 1 5 3 5 1 5

Am | 1̇ 1̇ 2̇ 3̇ / 3 6 3 5 6 0· 5 3

F | 2̇ 3̇ 2̇ 1̇ 6 5 1̇· 6

Gsus4 | 5 — — —

6 3 6 3 1 3 6 3 | 4 6 1 6 4 6 1 6 | 5 2 4 5 6 5 1 2

F | 5 5 6 1̇ —

Dm **Em** | 2̇ 3̇ 1̇ 2̇ 3̇ 2̇ 5̇ 3̇

F | 2̇ 3̇ 2̇ 1̇ 6 1̇ 2̇· 1̇

4 1 4 5 6 4 1 6 | 2 6 4 6 3 7 5 7 | 4 1 4 5 6 4 1 6

Am | 6 — — —

F | 6 1̇ 2̇ 3̇ 2̇ 1̇ 6

C | 5· 6 1̇ 5̇ 3

6 3 1 3 7 3 6 3 | 4 1 4 5 6 4 1 6 | 1 5 2 1 2 3 5 1

12

F **Am** **F** **C/E**

6 3 2 1 6 1 2 1 6 — 6 1 2 3 2 1 6 5· 6 1· 5 3

4 1 6 1 4 1 6 1 6 3 1 3 6 3 1 3 4 1 6 1 4 1 6 1 3 1 5 1 3 1 5 1

Dm **Gsus4** **C**

2 3 2 1 6 5 1 6 1 6 5· 5 1 5 5 5 5 3 2 3 5

2 6 4 6 2 6 4 6 5 1 2 1 5 1 5 1 5 3 5 1 5 1 5 1 5 3 5 1 5

Em **F** **G** **C**

5 5 3 2 3 5 2 2 / 7 7 6 6 5 5 6 3 2 1 6 1 2 3 6 5 3

3 7 3 7 5 7 3 3 4 1 4 1 5 2 5 2 1 5 1 5 3 5 1 5 1 5 1 5 3 5 1 5

F **G** **F** **Dm** **Em**

6 3 2 1 6 5 1 6 5 — 5· 6 1 2 3 1 2 3 2 5 3

4 1 4 1 6 1 4 1 5 2 5 2 6 2 5 2 4 1 4 1 6 1 4 1 2 6 4 6 3 7 5 7

F **Am** **F** **C**

6 3 2 1 6 1 2 1 6 — 6 1 2 3 2 1 6 5· 6 1· 5 3

4 1 4 1 6 1 4 1 6 3 6 1 3 1 6 4 1 4 5 6 1 5 1 2 3

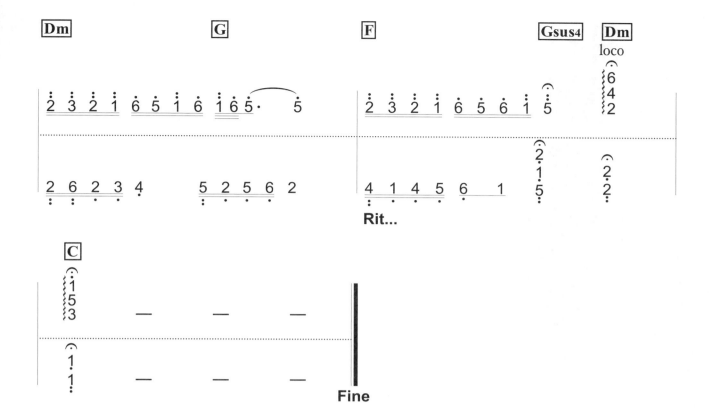

03 卜卦調

源自歌仔戲調，歌詞如左下

● 演奏表情

台灣歌謠中「卜卦調」是源自於歌仔戲調，這首是以算命仙為人卜卦為主題的歌曲，台灣歌謠中以行業為主題的歌曲不在少數，而這一首「卜卦調」可說是這類歌中最具特色，其歌曲輕快活潑，歌詞充滿了趣味，這首歌的作詞是由許丙丁先生創作，其歌詞共分四段，分別從求姻緣、求子嗣、求財運、求官運等來描寫，歌詞刻畫出各類求卦人的心理需求及卜卦人的商業訴求。在此編者將這首歌保持活潑的調性，速度為快板150，但編曲風格則是清新的新世紀風格。

● 編曲解析

1 第1-9小節是編者所創作的前奏，左手以Ostinato（固定反覆的音形）來呈現伴奏。

2 第9-14小節是主歌的前半段，編者以另一種節奏型態的Ostinato來伴奏。

3 第43-54小節是編者所創作的間奏，左手節奏採用完全反拍的Ostinato，演奏上有些難度讀者可藉此練習反拍切分音的律動。

4 第55-69小節是最後一整遍歌曲，左手採用大踱步（Stride Piano）的伴奏方式，也是根音加上轉位和弦，拍子上較長，可以延緩先前較緊湊的切分音，這也是編曲的技巧（拍子的鬆-緊-鬆等），讓曲線有層次的結構組織技巧。

● 技巧運用

第46-48小節左手節奏採用完全反拍的Ostinato，我們可以使用根音與五音，或是根音與八度根音的方式來分解。

卜卦調

♩ = 150 4/4

Key: D

Piano

歌詞

一天過了又一天
身軀無洗全是仙
走去溪仔邊洗三遍
毒死鯽仔魚數萬千

04 貧彈仙

講究聲韻與押韻的唸謠，歌詞如左下

● 演奏表情

台灣光復前後，像貧彈仙這類的童謠、俚語與唸謠非常普遍，講究聲韻順溜與押韻，極具趣味性，反應當時社會物資缺乏與生活貧窮，而小人物艱辛勤勞、樂天知足的特性，現今社會已漸漸被人遺忘，而這些唸謠已成為現在富足的社會遺傳下來的珍貴民間文化遺產。原曲只有8小節，在音樂呈現方面，編者呼應原先的歌曲意境，使用較趣味的方式來編曲，採用許多的裝飾音以表現俏皮感，在速度上為稍快板，便可呈現輕快的面貌。

● 編曲解析

1 前奏第1-8小節與間奏方面29-32小節，右手部份有許多裝飾音，增加逗趣感，在此大多的旋律音可以彈出斷奏，請彈出俏皮可愛的覺。

2 第9-24小節是第一次與第二次歌曲段落，左手以大踱步(Stride Piano) 形式伴奏，由於音程跳幅度頗大，有些難度請多加練習。

3 第33-48小節是第三次與第四次歌曲段落，左手有更精緻的旋律性編曲，在此編者讓低音部分有下行音階的走向(Bass Line)，演奏者應將那下行的音階彈得更明顯。

4 第49-56小節是第五次歌曲段落，也是最後一整變歌曲，左手採用大幅度音程伴奏方式，也就是根音加上轉位和弦，穿插緊湊的十六分音符分解和弦，右手部份是八度音程，雙手距離非常分開，但可製造非常寬廣高潮的音響，較有難度請多加練習。

● 技巧運用

何謂大踱步（Stride Piano），第9-24小節左手以大踱步形式伴奏，大踱步通常使用根音與五音當作低音的樂器奏法（如電貝斯），反拍位置則是和弦的組成音，猶如吉他或是斑鳩琴，所以鋼琴的左手伴奏就像是二位樂手的組合。

第9-11小節

貧彈仙

CD1
04

♩ = 106 4/4

Key: F

Piano

F　　Gsus4　　　　　　C　　　　　　　　　C

$\dot{6}$　$\dot{5}$　—　$\dot{5}$　｜　$\dot{\underset{.}{\overset{1}{5}}}$　0　$\underline{\dot{2}\ \dot{3}\ \dot{1}}$　$\underline{\dot{2}\ \dot{3}\ \dot{1}}$　｜　6　0　$\underline{\dot{2}\ \dot{3}\ \dot{1}}$　$\underline{\dot{2}\ \dot{3}\ \dot{1}}$　｜

6　5　—　5　｜

$\underset{.}{\overset{6}{4}}$　$\underset{.}{\overset{6}{4}}$　　$\overset{6}{4}$

4　1　5　1　0　1　｜　$\underset{.}{1}$　0　0　0　｜　0　$\underline{5\ 6\ \underset{.}{1}}$　$\underline{5\ 6\ \underset{.}{1}}$　0　｜

C　　　　　　　　　　F　　　　　　G　　C

$\dot{2}$　0　$\underline{\dot{2}\ \dot{3}\ \dot{1}}$　$\underline{\dot{2}\ \dot{3}\ \dot{1}}$　｜　$\dot{6}$　5　$\overset{\dot{2}}{3}$　6　$\dot{1}$　0　$\dot{5}$　｜　$\overset{\overset{\dot{1}}{5}}{3}$　$\overset{\overset{\dot{1}}{5}}{3}$　0　0　‖

0　$\underline{5\ 6\ \underset{.}{1}}$　$\underline{5\ 6\ \underset{.}{1}}$　0　｜　4　3　2　4　$\underset{.}{1}$　0　$\underset{.}{\overset{5}{5}}$　｜　$\underset{.}{1}$　$\overset{1}{1}$　0　0　**Fine**

26

05 病子歌

這是一首古老的歌謠，歌詞如左下

歌詞

(男) 正啊月哪裡來正月時
(女) 娘今病子呀無啊人知呦
(男) 阿伯啊問娘食麼該
(女) (女) 愛食豬腸來炒薑絲呀
(男) (男) 食啊麼該
(女) (女) 炒啊薑絲
(合) 愛食豬腸來炒薑啊
絲呦哪啊哪唉呦炒啊薑絲呀
(男) 二啊月哪裡來是啊春分
(女) 娘今病子啊亂紛紛哪
(男) 阿伯啊問娘來食麼該
(女) 愛食果子來煎鴨春哦
(男) 食啊麼該 (女) 煎啊鴨春
(合) 愛食果子來煎鴨啊
春哦哪唉哪唉呦煎鴨春哪
(男) 三啊月哪裡來三月三
(女) 娘今病子來心頭淡哦
(男) 阿伯啊問娘愛麼該
(女) 愛食酸澀虎頭柑哦
(男) 食啊麼該 (女) 虎啊頭柑
(合) 愛食酸澀來虎頭啊
柑哦哪啊哪唉呦虎啊頭柑啊
(男) 四啊月哪裡來該日啊又長
(女) 娘今病子來亂茫茫啊
(男) 阿伯啊問娘愛食麼該
(女) 愛食楊梅來口裡酸囉
(男) 食啊麼該 (女) 口啊裡酸
(合) 愛食楊梅來口裡呀啊
酸哦哪啊哪唉呦口啊裡酸哪
(男) 五啊月哪裡來係端陽
(女) 娘今病子來面黃黃啊
(男) 阿伯啊問娘愛食麼該
(女) 愛食 粽搵白糖哦
(男) 食啊麼該
(女) 搵啊白糖
(合) 愛食 粽來搵白啊
糖哦哪啊哪唉呦搵啊白糖啊

演奏表情

病子歌是一首百餘年的古老歌謠，又稱為害喜歌，唱出婦人家懷胎十月害喜的辛苦，道出從懷孕至生產期間，女子想吃一些莫名奇妙的食物，歌詞中一一道出的美食，頗有趣味也令人垂涎，而她的丈夫也都能體貼滿足她的需求，懷胎十月苦盡甘來，二人享受生兒育女的喜悅，本曲採男女對唱一問一答，唱出夫妻間的恩愛，從正月唱到十月，月月精彩非常溫馨，歌詞生動活潑逗趣，真是百年來最快燴炙人口的台灣民謠。但這首歌曲的旋律常有拍子從4/4拍與2/4拍的變換，演奏者應小心注意拍號的異動，這首歌曲整變歌只有14小節，編者也在每一段落有不同的編曲，時而俏皮時而溫馨，演奏者應將這懷胎十月不同的心情，要有層次地演奏出不同的表情。

編曲解析

1 這首歌曲整便歌只有14小節，編者在每次的段落和弦配置都有所不同，讀者可以仔細觀察，由於和弦配置不同，便影響拍子重音位置4/4拍與2/4拍的變換在每個段落也會不同。

2 第19-32小節的段落，左手有許多的反拍的Ostinato(固定反覆的音形)來呈現伴奏模組。

3 第33-46小節的段落，左手採用分散和弦琶音，但拍子卻從反拍開始，也有許多切分音拍子較有難度。

4 第51-64小節最後一整遍歌曲，左手雖是很簡單的八分音符伴奏，但是要演奏得很輕盈與愉悅的感覺。

技巧運用

第22-24小節，左手以反拍的Ostinato(固定反覆的音形)伴奏，低音部分也可以採取音階級進的方式，這時必須把和弦做轉位的動作，才能得到我們想要的低音級進線條進行。

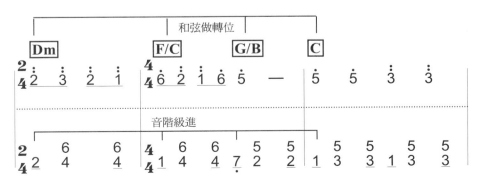

病子歌

CD1
05

♩ = 110　　4/4

Key: C

Piano

C　　　　　　　G　　　　　　　C　　　　　　　Gsus4

| C | Dm | G | Dm | F |

| G | C | Dm | G |

| F | Dm | Am | C | Dm | C | Dm |

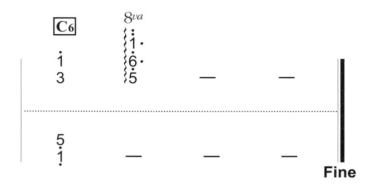

Fine

06 乞食調

乞丐乞討時所唸唱的歌，歌詞如左下

歌詞

有量啊頭家啊
來疼痛下疼痛著
阮啊歹命的人嘿
好心啊
阿嬸啊
來助贊下助讚著阮啊
沒討趁的人嘿
街頭巷尾啊伊都四界迌
豎站門邊來講好話
求著啊一碗冷奄粥
給人看輕
無問題無問題
一身襤褸伊都不成樣
父母生阮就著破相
要站啊世間愛忍受
命中註定
免憂愁免憂愁

● 演奏表情

乞食調就是乞丐沿街向人乞討時所唸唱的歌謠，早期的台灣社會貧窮，乞丐很多，相傳早期的乞丐也略有分別，有琴藝的會在月琴柄上拴上一串歌籤每首寫有歌名，讓施捨的人來抽，抽到那一首歌就唱那一首歌，唱歌的時候用月琴伴奏乞討。至於無藝乞丐什麼都不會，只能一邊向人乞討一邊唱唸著：

「有量啊！頭家啊！來疼痛ㄟ 疼痛著阮啊！歹命的人啊！好心啊！
大嬸啊！來助贊ㄟ 助贊著阮啊！未討賺的人啊！」

這樣一首小調的歌曲，唱出身為乞丐者的辛酸，在歌仔戲中每遇乞丐行乞或是書生落魄流落異鄉的劇情，或向人求助時，也大都唱此調。編者在此將歌曲以小調緩慢悲傷的風格呈現，演奏者應將憂鬱的情緒演奏出來。

● 編曲解析

1 前奏與間奏8小節使用下行的和弦進行Am-G-F-E7，表現下沉憂鬱的情緒，但注意右手的旋律卻保持相同，讀者可以學習如何將同音形配置不同和弦的技法。

2 第一遍歌曲段落第9-20小節，左手伴奏拍子節奏非常稀疏，在此展現出乞丐內心的空虛感，請將此情緒奏出。

3 第二遍歌曲段落第21-38小節，左手伴奏非常簡單，但是右手部分旋律都有和聲演奏，雙手演奏力度要加強，呈現乞丐感慨生活艱困的心情。

4 第59-65小節的段落，左手採用根音與轉位和弦有力度的伴奏方式，右手旋律加上八度，如此雙手必需奏出憤慨的表情，可說是本曲最高潮。

● 技巧運用

第63-65小節，左手採用根音疊上八度，加上轉位和弦，節奏是反拍切分音來表現內心激動的情感，左手演奏必須有力度。

乞食調

CD1
06

♩ = 66　　4/4

Key: Dm

Piano

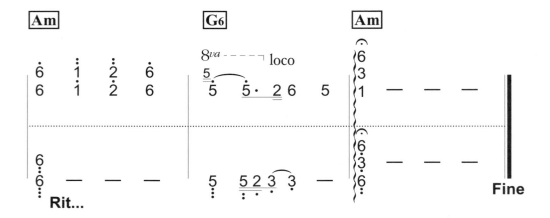

Rit...

Fine

07 走路調

歌仔戲中最具代表性的唱腔之一，歌詞如左下

歌詞

雖然正月好風光，
街頭巷尾人鬧動；
心情猶原難放鬆，
不願匹配歹夫郎。
阿娘心頭無平靜，
要解鬱悶的心情；
亦春帶路行代先，
要去廟口看花燈。

● 演奏表情

走路調是歌仔戲音樂中最具代表性歌曲與主要的唱腔之一，以下三種狀態：

＊走路調－普通情況起程上路或趕路時都會唱，「腔調」、「四腔仔」、「改良調」或「都馬走路調」用得最多的。

＊緊疊仔－吸收自九甲戲的曲調，演唱速度較快，大多在匆忙趕路、追趕、逃命等情況下使用。開頭一句大都是「緊來去啊伊～」或「趕緊走啊伊～」，然後再唱出趕路的理由。

＊大調－田錦歌的五空曲調改編而成，是最原始的。

● 編曲解析

1 編者以普通情況起程上路的走路調來設定風格，速度用中板96，原本歌謠旋律只有11小節，其中有拍號從4/4拍變2/4拍，小心注意拍號變動。

2 第5-15小節是第一次歌曲段落，左手伴奏使用簡約、不超過八度的分 散和弦成為伴奏，應該相當容易上手，請奏出愉悅上路的情緒。

3 第16-26小節是第二次歌曲段落，左手使用另一種型態的八分音符呈現，這時應演奏出輕盈走路的感覺，不要用力敲奏和聲。

4 第27-37小節是第三次歌曲段落，編者將右手原旋律的節奏做出更多十六分音符的節奏變化來增加趣味，左手時而快速時而緩下，就如同路上的風光，時而令人想飛奔親近探望，時而令人想駐足停留觀賞。

● 技巧運用

編者在全曲共11小節，由右手旋律反覆三次中，為了不讓人感到重複的無趣，所以在每次的旋律都加上變奏，可能是加上四度中國和聲的厚度，或是旋律裝飾或是拍子、和弦...等變化技巧。

走路調

♩ = 96 4/4

Key: D

Piano

| Am | | C/G | | F | | C/E | F | Am | | C/G | |

8va
6 5 6 2 3 5 | 1 2 3 2 1 6 5 6 1 6 | 6 5 6 2 3 5

6 1 3 5 1 3 | 4 6 1 1 1 / 5 6 / 3 4 | 6 1 3 1 5 1 3

| F | Gsus4 Am | Am | G | F | Em | C |

8va
2 3 2 1 6 5 1 6 — | 6 3 5 2 | 5· 6 5·6 5·6 | 5 5 5 5 5

1 2 / 6 1 / 4 5 6 1 3 | 6 1 3 5 7 2 | 4 6 1 — — | 3 5 7 1 3 5

| Am | F | Dm | F | Am | F |

3 2 3 3 3 5 3 2 | 1 2 1 6 1 | 6 1 6·5 3 5 | 6·5 6 0 5 3 2

6 1 3 1 6 1 3 1 | 4 6 1 4 6 1 | 2 4 6 4 6 1 6 | 6 1 3 4 6 1 6

| Am | F | Am | G | Am |

1 6 1 0 5 3 2 | **2/4** 1· 6 3 2 | **4/4** 0 7 6 5·6 7 2 7 | 6 — — —

6 1 3 4 6 1 6 | **2/4** 6 1 3 1 | **4/4** 5 7 2 7 5 7 2 7 | 6 1 3 1 3 1 6

F　　　　Am　　　　F　　　　　　　　G

0 5̇ 3̇ 2̇ 1̇ 6 1̇ | 1̇ 5̇ 3̇ 2̇ 1̇ 6 3̇· 2̇ 3̇ 2̇ | 7· 6 5̇· 6 7· 2̇ 7

4 1 4 5 6 3 6 7 1 | 4 1 4 6 1 — | 5 2 5 — —

Am7　　　　　　⊕ Am　　　　C/G　　　　F　　　　C/E F
　　　　　　　　8va -

6 — — — | 6 1 6 5 3 2̇ 3̇ 5̇· 3̇ 2̇ | 1̇ 6 1̇ 2̇ 1̇ 6 5 1̇ 6

6 6 | 3· 3 3 3 | 1 1 1
6· 6 3 5 3 6 5 6 | 1· 1 1 1 | 6 5 6
　　　　　　　　　　　　 6· 6 6 5 — | 4 — 3 4

Am　　　　　　C/G　　　　　　F　　　　G　　　　Am
8va -

6̇ 1̇ 6̇ 1̇ 6 5 3 | 0 3̇ 5̇ | 2̇ 3̇ 2̇ 1̇ 6 5 1̇ 6 —

3· 3 3 3 | 1 2
1· 1 1 1 | 6 7
6· 6 6 5 — | 4 5 6 3 6 5 6

D.C. al coda

⊕ Am　　　　C/G　　　　　　F　　　　C/E F　　Am　　　　C/G
8va -

6 1 6 5 3 2̇ 3̇ 5̇· 3̇ 2̇ | 1̇ 6 1̇ 2̇ 1̇ 6 5 1̇ 6 | 6 1̇ 6 1̇ 6 5 3 2̇ 3̇ 5̇· 3̇

3· 3 3 | 1· 1 1 1 | 3· 3 3
1· 1 1 | 6· 6 5 6 | 1· 1 1
6· 6 5 — | 4· 4 3 4 | 6· 6 5 —

F　　　　G　　　Am7　　　　　　Am7　　　　　　Am

2/4 2̇ 3̇ 2̇ 1̇ 6 5 1̇ | 4/4 6 — — — 6 — — — | 6 3 1 — — —

2/4 1 2 | 4/4 6 3 6 5 3 | 6 3 6 5 3 | 3 1 — — —
　　 6 7 | 　　　　　　　　　　　　　　　　　　　　　　 6
　　 4 5 |
　　　　　　　　　　　　　　　　　　 Rit...　　　　　　　　　　　　　　　　 Fine

42

08 都馬調

原先是福建都馬歌劇團的砸碎調，歌詞如左下

歌詞

我是五尺以上的查埔子，
看著小姐來心驚驚，
但是我無某想著會心疼痛，
何時何日我才會生子。
我並不是失去了生子命，
喂~ 事實是去乎小姐來打著驚，
以前的代誌無講你不知影，
若要講起是真長一山坪
十八年前我漂泊來出風頭喔，
阮查某朋友才會跟我去阮逗，
以後的日子惡惡也不知通哭，
熬落經過幾年後伊著時常舉掃手頭，
阮查某朋友無講你是袂瞭解啊，
若歡喜的時伊是真賢獅奶，
若受氣的時存一個面是親像高麗菜，
一例學阿久仔形態我著愈看愈悲哀喔，
阮查某朋友對我不識講理由啊，
心肝真殘忍雙手刴例伊都黑白拉，
不管什麼所在乎伊粽例伊都一直休，
我有時著會乎伊休甲例球球球。
阮查某朋友甲人嗎真賢彎哪，
我看伊美美仔為怎樣啊的番番，
罵我是無人緣的，
又攔再故人怨叫我著去照鏡，
乎我柱仔來結歸丸，真怨嘆，
怨嘆阮查某朋友因何會這歹款，
才會乎我的心肝每工也塊操煩
阮查某朋友對我是真僥倖啊，
枉費我娶伊去看人塊賣豆乳，
嗎娶伊去菜市仔啊看人塊賣龍眼，
嗎娶伊去殯儀館看人塊賣枝仔冰喔，
阮查某朋友的做法是悽慘代啊，
不願甲我傳宗乎我絕種來失人才
叫我離緣離開呀我無愛，
如今大家才會笑我是呆呆喔，
我林俊林俊醜了是有徹底啊，
找無一個查某通好啊來成家，
攝攝的公婆仔恁查某子都愛緊嫁，
我秘彫才有機會，早日來生孝生啊！

演奏表情

民國37年福建都馬歌劇團到台灣演出，他們所演唱的改良戲碼主要唱腔是「雜碎調」，甚受台灣觀眾歡迎，被台灣的歌仔戲團稱為「都馬調」，因曲調悅耳，雅俗共賞，而逐漸被廣泛運用，並成為歌仔戲的重要樂曲。凡是在風花雪月的場面或懷念感嘆時，都常演唱此曲調，此外也常被用作長篇敘述來代替雜念仔。「都馬調」和「七字仔調」一樣都是一種即興式十分濃厚的樂曲，曲調的變化受到語言聲調的影響頗大，演唱的速度也很少有變化，一般都以較為舒緩的速度來演唱。編者在此以慢板速度68來詮釋，這首歌曲原曲只有16小節，但旋律非常優美，演奏者應將懷念感情的憂愁氣氛演奏出來。

編曲解析

1 編者整首歌曲的旋律中加入許多快速的裝飾音，藉以模擬古箏的奏法，例如第15、40與52小節。

2 整首歌曲左手伴奏大多為分解和弦琶音，難度不高，但在節奏的律動上時而緩慢，時而激昂，讓動靜之間描寫情感起伏，不要以模式化與硬梆梆的彈奏展現。

3 第38-39小節這2小節，左手部份只有單音的根音，展現一種空虛感，所以編曲與作畫一樣要是適時留白。

4 第61-68小節是第三次歌曲段落，編者將和弦進行與前二次有更大幅的變動，讀者可以細心比較前後差異，並學習重配和聲(Reharmonization)的技巧。

技巧運用

編者在全曲的三次右手旋律反覆中，為了不讓人感到重複的無趣，所以第三次歌曲段落重配不一樣的和聲(Reharmonization)進行。

都馬調

CD1
08

♩ = 68 4/4

Key: Dm

Piano

Am | C (8va) | F | G | C

G7 | (8va) loco | Am | C | Am | C | F

G7sus4 | C | Am | G

Am | F | G7 | Am | Am7/G | FMaj7

G | Am | G | F | C/E | Am | F

Fine

Rit.

09 西北雨
農村民風純樸的最佳寫照，歌詞如左下

歌詞

日頭過半埔
天氣炎熱宛然像火爐
約束不敢誤
想要出門
丟丟銅仔伊都
看著滿天雲變黑
噯呀出門怕會遇著西北雨
出門無疑誤
果然大雨已經滴落土
要去又落雨
不去驚伊
丟丟銅仔伊都講阮
失約真糊塗
噯呀心內越急想到無變步
雨落這呢粗
無彩趕緊行來到半途
要過大馬路
又驚大雨
丟丟銅仔伊都
渥甲規身淡糊糊
噯呀第一害人就是西北雨

● 演奏表情

「西北雨」指夏天的午後雷短暫的陣雨，歌詞中共敘述了兩段故事，第一段是描寫大雨中，鯽仔魚往女方家裡迎親，好像整個庄頭的老老少少(魚類與昆蟲)都動了起來，像是鮕鮐兄、土虱嫂、火金姑(螢火蟲)扮成的迎親隊伍，非常有趣。第二段則是在下西北雨時，白鷺鷥趕路回家，但卻迷了路，而且天色漸漸昏暗，牠祈求著土地公、土地婆大發慈悲能幫忙牠指路返家，真是台灣早年農村民風純樸的最佳寫照。編者在此以農村恬靜的感覺來展現曲風，請將動物昆蟲相互幫助的溫馨感演奏出來，速度為快版140展現活潑的氣氛。

● 編曲解析

1 第9-26小節是第一遍歌曲段落，左手非常簡約，但在右手旋律部分則往下方加上四度或是五度和聲，四度與五度是東方的和聲，讓歌曲更有中國或是台灣東方味，此段落應奏出恬靜感。

2 第27-44小節是第二遍歌曲段落，右手旋律部分加入變奏，有時重複相同音高，有時變化節奏，此段落應奏出溫馨感。

3 第45-62小節是第三遍歌曲段落，右手旋律的拍子變奏更加緊湊，左手也出現切分音，讓這個段落律動感比前二段落更活潑，請奏出快樂感。

4 第63-74小節是編者創作設計的間奏，左右雙手之間的距離頗大，有點難度，演奏者應多加練習。

● 技巧運用

插音技巧(Fill in)在流行樂與爵士樂是一種很重要的編曲的技巧，例如小提琴演奏主旋律，在樂句的尾端通常是長音，我們就可以使用長笛在不干擾主旋律的狀況下，填入另一旋律，鋼琴獨奏也可以利用這個概念將右手或是左手在不同的音域上填入插音，想像是它另一種樂器。

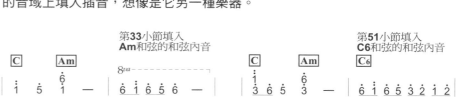

西北雨

♩ = 140　　4/4

Key: Am

iano

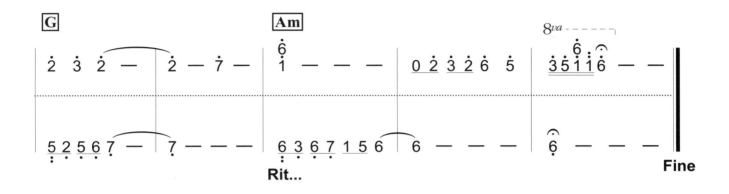

10 勸世歌

又名「江湖賣藥調」，歌詞如左下

歌詞

我來唸歌囉
呼恁聽噫
不免卻錢啊免著驚呀

勸恁做人著端正
虎死留皮啊人留名唉
講甲當今囉的世間哩
鳥為食亡啊人為財死啊
想真做人擱著嗨嗨
死從何去生何來咿
咱來出世囉
無半項哩
空手扁魚也攏相同唉

勸恁做人著打拼
惡毒害人啊仙不通唉
講甲人生囉著愛想噫
忠孝做人啊有較長唉
榮華富貴不通想
總是命運免憂愁咿
我叫朋友囉
著做好哩
人生做人啊那眼夢唉

勸恁做人著志氣
小小生理啊會賺錢唉
講甲事業囉百百款哩
恁那勿嫌啊怎艱難唉
我勸世人做好代
打拼的人會發財咿

● 演奏表情

「勸世歌」又名「江湖賣藥調」，浪跡江湖的賣藝人正是這些歌謠的傳唱者。江湖賣藝人的表演，可分「文場」、「武場」兩類，武場是使出十八般武藝，拳來腳去、刀來箭往、吞劍、吃玻璃碎片…，讓人看得目瞪口呆，而文場則是「軟功夫」，變把戲、耍特技、唸唱歌謠，算是老少咸宜，勸世歌正是表演文場的人最愛表演的曲目。這首勸世歌就如同歌名一樣，歌詞說明做人處事的道理，勸人要憑良心做事，榮華富貴就像過眼雲煙，切勿貪財等等，苦口婆心的規勸，勸告世人之意義極為濃厚。編者在編曲上選擇比較空靈新世紀音樂的風格呈現，有別於原來賣藥歌的氣氛，演奏者應注意。

● 編曲解析

1 為了呈現空靈的面貌，整首歌曲的伴奏節奏較為緩慢，在一開始的前半段第1-26小節，左手伴奏多為長音有種留白的效果，雖然很簡單，請以較輕的力度演奏呈現空靈感。

2 整首歌曲左手伴奏在節奏上的律動是不規則的，有時緩慢，有時緊湊與右手相對應，右手動則左手靜，右手靜則左手動，如第18-21小節，讓左右手相互呼應的效果(Call and Response)。

3 第35-54小節是第二次歌曲段落，這時可以中強(mf)的力度演奏，讓表情有所變化，故左手伴奏也選擇較多和聲的方式。

4 第55-73小節是第三次歌曲段落，左右手都彈高音位置，讓歌曲的頻率有所變化，高低音頻的變化也是編曲重要的考慮因素之一。

● 技巧運用

呼應技巧(Call and Response)在流行樂與爵士樂是一種很重要的編曲技巧，可使用在不同的樂器間，如同二人一問一答，獨奏鋼琴也可將左右二手視為不同的樂器來做一問一答，如第18-21小節。

右手動則左手靜	右手靜則左手動	右手動則左手靜
Am/E　　　　　G	Am　　　　Am7/G	F　　　　　G

勸世歌

CD1
09

♩ = 58　　4/4

Key: Dm

Am C/G Am Am F
Am/E G Am Am7/G F G
Am F Am C F
C/E F D Am Gadd2
Am G F C/E Am G

F D/F# F Em Dm

Am Am7/G F G Am

Am F Am F Am F

Am7/G G Am Am7/G F G Am

Am F Am Am7/G C/E F D

Am — **Gadd2**

6 1̇ 2̇ 3̇ 2̇ 1̇ 6 1̇ 6 5 —

6 3 6 1 3̣ 5̣ 2̣ 2̇/6/5

Am — **G**

6̇ 3̇ 3̇ 6̇ 6̇ 3̇ 5̇ 2̇ 2̇ 5̇ 5̇ 2̇

6 3 6 7 1 5̣ 2 5 6 7

F — **Em**

6 1̇ 2̇ 3̇ 2̇ 1̇ 6 1̇ 6 5 3̇/7

4/1/4̣ 1/6/4 3̣ 7̣ 3 5 0 5̣

Am — **G**

6̇ 3̇ 3̇ 6̇ 6̇ 3̇ 5̇ 2̇ 2̇ 5̇ 5̇ 2̇

6 3 6 1 3̣ 5̣ 2 5 7 2̇

F — **G7**

6 1̇ 2̇ 3̇ 2̇ 1̇ 6 1̇ 5̇ —

4̣ 1 4 5 6̣ 5̣ 4̇/2

Am — **Am7/G**

8va - - - - - - - - - - -

6̇ 2̇ 2̇ 5̇ 3̇ —

6 3 3 6 3 3 6 3 3 6 3 3

F — **G** — **Am**

(8va) - - - - - - - -

6 1̇ 3 6 6 3 1̇ 6 6 3 1̇ 6 6 3 1̇ 2̇ 5̇ 3̇ 3̇ 1̇ 2̇ 3̇ —

4̣ 1 1 4̣ 1 1 4̣ 1 1 4̣ 1 1 5̣ 2 2 5̣ 2 2 6̣ 3 3 6̣ 3 3

Am — **F** — **Am**

(8va) - - - - - - - -

1̇ 3̇ 3̇ 1̇ 6 3̇ 1̇ 6 1̇ 6 3 1̇ 1̇

6̣ 3 3 6̣ 3 3 6̣ 3 3 6̣ 3 3 4̣ 1 1 4̣ 1 1 6̣ 3 3 6̣ 3 3

58

11 思想起

最廣為人知的恒春民謠，歌詞如左下

歌詞

思啊想起
楓港過去呀
伊嘟是車城
花言巧語呀伊嘟
未愛聽啊噯喲喂
阿娘仔講話
若有影噯喲喂
噯喲刀槍做路
也敢行啊噯喲喂

思想起
甘蔗好吃伊嘟雙頭甜
大某那娶了啊
伊嘟娶細姨噯喲喂
細姨仔娶來
人人愛噯喲喂
噯喲放捨大某
那上可憐啊
伊嘟噯喲喂

● 演奏表情

相傳為清朝廣東人巫元束隻身渡台，入贅恒春龍鑾社墾荒，巫元束在南台灣蠻荒之地開天闢地，這樣的工作是單調而辛苦的，而背井離鄉的生活是寂寞難耐的，每當勾起無限的鄉愁，「思想起」的旋律也就隨興的唱了出來。它是由隨性的曲調、歌詞所組成，使用範圍最廣，但主要用於敘景、歌頌及祝賀，因為屬於自然歌謠，演唱者可以自己配詞，所以每個人唱的歌詞不一定相同。這原是農人在工作時哼唱的歌謠。後來許常惠老師在採集民間音樂的時候，找到擅長編唱思想起曲調的陳達，於是錄製這首歌，讓我們對這首歌的最初印象，就是陳達與月琴這樂器。「思想起」旋律優美、親切而質樸，也不斷被愛好者按他們的興致和情趣填上不同的歌詞，成為家現今家喻戶曉的民謠。

● 編曲解析

1 第1-6小節是編者創作設計的前奏，請以自由的速度並帶著豐富感嘆的情感來演奏，第3-4小節的琶音要彈快一些，表現內心的激盪，基本是Bb大調的中國五聲音階。

2 第7小節之後，速度以固定的小行版86來演奏，第7-51小節是第一次與第二次的歌曲段落，左手伴奏拍子相當緩慢，表達心中離鄉的寂寞感。

3 第52-59小節是編者創作設計的間奏，但由於前面兩段都是比較緩慢的拍子，所以讓間奏更精采與拍子較緊湊的展現，以免感到緩慢過長的無趣。

4 在間奏情緒波瀾過後，在第60小節到最後結束，恢復像前二段(第一次與第二次歌曲段落)的思鄉情懷。

● 技巧運用

中國的五聲音階與西方的五音音階相同，英文稱為(Pentatonic Scale)，如果以大調的首調唱法來說，也就是每調的Do、Re、Mi、Sol、La，C大調的五聲音階如下例:

1	2	3	5	6
Do	Re	Mi	Sol	La

第3-4小節琶音使用
C大調的五聲音階

Gsus4
0　0 2 3 5 6 1 2 3 5 6 3 2

Dm
3 2 3 2 3 2 1 6 5 3 2 1 6 5 3 2 1 6

思想起

CD1
11

♩ = 86 4/4

Key: B♭

Dm7 G C Dm7

```
2                              2  1  6
6  —  —  —  | 0  —  5  3 | 5  —  1  2 3 | 2  —  4  3  1
```
```
2·    6  1  6 | 5  5  —  — | 1·  1  1  — | 2·  2  2  —
```

G Am Dm7 G F G

```
5  5  5     2   | 6 1 6 5  2  3 2 3 | 5  —  4  — | 5·  2 3 5  —
7  7  7  0      |                   | 2      1   | 2·
```
```
5·    5  2  — | 6  3  1  2  1· | 5  —  4  — | 5  —  —  —
```

Am Dm F G

```
6 1 6 5  2  — | 6 1 6 3  2  — | 1  —  5  — 
                                          7
```
```
1                6                    ⌢
6  —  —  — | 2  —  —  — | 4  —  5  —
```
Rit... **Fine**

65

12 採茶歌

客家民謠中最為人所熟知的，歌詞如左下

歌詞

天頂啊
一下落雨啊喂
會打雷拱落咿
溪仔底那一下無水啊
魚啊只有亂亂撞
天空啊 落水哦
阿妹呀
戴著草帽來到溪水邊
溪水呀 清又清
魚兒在那水中游來游去
愛著那一個阿君啊喂
無免講道理
拜託啊一個媒人婆啊喂
甲阮一個牽好報
天空啊 落水哦
阿妹呀
戴著草帽來到溪水邊

● 演奏表情

客家歌謠也是台灣民謠的一類，客家民族原屬於廣東地帶的小族群，而客家人的《採茶歌》也是屬於「粵歌」的一支，「採茶歌」不僅是客家人勞動時哼唱的歌曲，也常是廟會喜慶時的舞蹈戲曲之一，戲曲中人物通常為二旦一丑，一生扮演茶郎、一旦扮演茶郎妻、一丑扮演茶郎妹，所以又稱為「三腳戲」，相傳這首歌曲的原創作者是唐朝宮中一位歌舞大師雷光華，因故潛逃至江西、福建交接的山區以種茶為生，與當地居民共同生活後而創造「採茶歌」。在過去唐山過台灣移民的歷史中，客家人相對福佬人屬於較弱勢的地位。人多勢眾的福佬人先占有地面平坦、土質肥沃的地區；而較偏山坡丘陵、土質較貧瘠，就成為客家人群居之處，適合種植的經濟作物就是茶樹，客家人也就以種茶維生。歌詞中並不是描寫採茶姑娘採茶情形，而是一首溫馨的情歌，歌詞易解令人備感親切，足以代表「客家文化」的歌謠。

● 編曲解析

1 第7-18小節是第一次歌曲段落，編者將右手旋律放置在低音譜表中，左手反而在高音譜表中，演奏時請注意雙手交叉的狀態，這樣的編曲技巧其實是將右手旋律視為低音樂器如大提琴來當主奏，而伴奏則猶如豎琴般在高音域的伴奏，這種技巧常在古典鋼琴樂曲中可見。

2 第25-30小節是第二次民謠主題前半段，左手伴奏從非常低音域的根音跳躍至高音域的和弦分解，跨越的距離較大，技巧難請多練習。

3 原本民謠的前奏與間奏也算是非常經典的旋律，在此編者保留原旋律，但每次給予不同的伴奏型態，請讀者多加觀察，前奏是第1-6小節，第一次間奏是第19-24小節，第二次間奏是第49-54小節。

● 技巧運用

本書提到非常多的Ostinato(固定反覆的音形)伴奏技巧，是以完整一小節來計算，但在此曲是使用部份拍子保留反覆的音形伴奏，左手可視為二種樂器的組合。

第49-50小節

C6	Am7	F	G

```
1· 2 3 5  2· 2 3 2 1    7· 6 6· 7 6 5    —

     頑固反覆音形              頑固反覆音形變化
        6 5                      6 5           6 5
1 5   1 7 6 3 1 5      4 1   2 1 5 2 2 7   2 7
```

採茶歌

CD1
12

♩ = 80　　4/4

Key: C

Piano

C6

C6 Am

F

5 6 5 3 5· 6 | 1 2 3 2 — | 5 6 1 6 3 3

1 5 1 7 1 5 1 7 | 1 5 1 7 6 3 1 7 | 4 1 7 1 6 1 3 1

G7

D/F#

G7

2 2 — 3 | 6 6 — 7· 67 | 6 4 3 2 1 5 —

5 4 6 1 2 6 5 3 | #4 6 1 2 #4 1 — | 0 5 5 5 — —

C Am

F G7sus4

C Am

1· 2 3 5 2· 2 3 2 1 | 7· 6 6 7 5 — | 1· 2 3 5 2· 2 3 2 1

1 5 1 2 3 6 3 6 7 1 | 4 1 4 5 6 5 5 1 2 4 | 1 5 1 2 3 6 3 6 7 1

F Gsus4

F

Gsus4

7· 6 6· 7 6 5· 6 | 7· 6 5 6 5 2· 2 3 | 5 5 2 4 5 2 —

4 1 4 5 6 0 5 2 5 1 | 4 1 4 5 6 1 — | 5 5 1 2 5 — —

C Am7

FMaj7 C

8va----------

5 6 6 3 5· 3 | 5 6 1 5 —

1 3 5 3 5 3 5 3 6 3 5 3 5 3 5 3 | 4 3 5 3 5 3 5 3 1 3 5 3 5 3 5 3

68

FMaj7 G6 C Am7
(8va)

FMaj7 G6 C
loco

C Am7 F G7sus4
8va

C Am Dm7
(8va)

F#m7(♭5) G7 C Am7
(8va)

69

F **C** **F** **G** **C** **Am7**

(8va)- -

5̇ 6̇ 1̇ 5̇ — | 1̇ 2̇ 3̇ 2̇ — | 5̇ 5̇ 6̇ 5̇ 3̇ 2̇

4̣ 1 6 1 5 3̇ 5 | 4̣ 1 6 5̣ 2 7 2 | 1 5 3̇ 6̣ 3 1̇

F **G** **C**

(8va)- loco

1̇· 2̇ 3̇ 5̇ 2̇· 2̇3̇2̇ 1̇ | 1̇ — 2̇ 6̇ 5̇ 3̇ 3̇ 2̇ 7

4̣ 1 6 5̣ 2 7 | 1 3 5 1̇ ⌢ 1̇· 5̣̣

C **Am7** **F** **G**

5̇/1̇ 6̇ 6̇ 3̇ 5̇·/1̇· 6̇/1̇ | 1̇/6 2̇/6 3̇/7 2̇/6 —

1 5 1 2 3 6̣ 3 6 7 1 3 1 | 4̣ 1 4 5 6 0 5̣ 2 7 6̣ 7 2

C **Am7** **Dm7**

5̇/1 6̇ 1̇ 6̇ 3̇/6̇ 3̇/6̇ | 2̇/6̇ 2̈/6̇/4 — 3̈

1 5 1 2 3 6̣ 3 6 1 3 | 0 2̣ 6 2 4 6 2 4 6̣ —

F♯m7(♭5) **Gsus4** **C6** **Am7**

6̇ 6̇ — 7 | 6̇7̇6̇/5 ⌢ 5̇ 2̇ 1̇ 5̇ 2̇ — | 1̇· 2̇ 3̇ 5̇ 2̇· 2̇3̇2̇ 1̇

♯4̣ ♯4 6 1 3 ♯4 6 1̇ 2̇ — | 0 5 1 2 5 — — | 1 5 1̇ 6̇ 5̇ 7 6̣ 3 6̇ 5̇ 1̇ 1̇

70

71

13 天黑黑

一般人認為是屬於台灣北部童謠，歌詞如左下

歌詞

天烏烏
卜落雨
阿公仔夯鋤頭仔卜掘芋
掘啊掘
掘啊掘
掘著一尾迍鰡鼓
咿呀嘿都
真正趣味
哇哈哈
阿公仔卜煮鹹
阿媽仔卜煮洘
二個相拍弄破鼎
咿呀嘿都嘟噹叱噹嗆
哇哈哈
弄破鼎
弄破鼎
弄破鼎
咿呀嘿都嘟噹叱噹嗆
哇哈哈
哇哈哈
哇哈哈
哇哈哈

● 演奏表情

由於台灣屬於四面環海的海島國家，下雨相當的頻繁，雨中情景也是寫作時的最佳素材，其實台灣本島以「天黑黑，欲落雨」作為原是一種順口溜的童謠唸詞的開頭句子，分佈極廣在台灣北、中、南部皆有之，所以其原始發源地並無法加以考證確定。一般人認為「天黑黑」為台灣北部童謠，其發源地為終年細雨不斷的金瓜石，在歌詞中述說著阿公阿媽為了泥鰍要煮鹹還是煮淡，而吵的不可開交，甚至打破鍋鼎，內容詼諧有趣，鄉土色調極濃，歌曲表現出農民豐富的想像力和樂觀逗趣的個性。其實，我們哼唱的是鄉土民謠專家「林福裕」先生依據傳統唸謠的語韻編寫而成的旋律，並由「幸福合唱團」首唱，錄製成唱片而流唱於民間，當月就大賣23萬。近年也有歌手孫燕姿演唱將天黑黑的改編旋律融入新作曲當中，原民謠雖為逗趣風格，但編者在此將天黑黑給予綿綿細雨詩意的情境加以改編，希望大家會喜歡。

● 編曲解析

1 歌曲的速度為緩板58，演奏者應演奏出細雨綿綿與寧靜的金瓜石景象。

2 整首歌曲有許多拍號的變動，演奏者應多加留意拍號。

3 整首歌曲中，編者以許多的大七和弦或小七和弦等來作重配和聲，讀者可細心觀察和聲在左右手的配置方式，例如第6小節的FMaj7和弦，旋律是3音(和弦的七音)，往下方加上引伸音九音(5音)，第24小節旋律是1音(FMaj7和弦的五音)，往下方加上大七度音(3音)。

● 技巧運用

全曲中的"左手"伴奏，編者使用很多下例的拍子型態，有就是4個十六分音符與1個四分音符的節奏模組，讀者可以就此伴奏模組加以練習，可在未來套用於自己的編曲中。

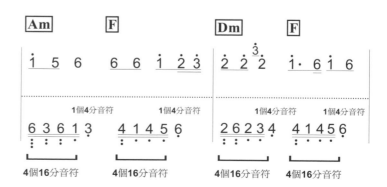

天黑黑

CD1
13

♩ = 58 4/4

Key: Em

Piano

C Am F Dm F G Am

F G Am F G

Am F G Am F G

Am G Am C/G F Em7 Am G

1.

F Em D Am

8va

Rit...

Fine

14 青蚵仔嫂

源自原住民平埔族的曲調『平埔調』，歌詞如左下

歌詞

別人ㄟ阿君仔
是穿西米羅
阮ㄟ阿君仔喂
是賣青蚵
人人叫阮青蚵嫂
欲吃青蚵仔喂
是免驚沒
別人ㄟ阿君仔
是緣投仔桑
阮ㄟ阿君仔喂
是目珠脫窗
生做美歹是免怨嘆
人講歹尪仔喂
是吃林空
別人ㄟ阿君仔
是住西洋樓
阮ㄟ阿君仔喂
是土角兜
命運好歹
是免計較
若是打拼仔喂
是會出頭

● 演奏表情

源自平埔族的曲調『平埔調』，用於敘事或勸世，民國41年，滿州曾辛得校長改編為「耕農歌」，民國48年的「三聲無奈」，及民國69年的「青蚵仔嫂」都是改編自「平埔調」，也有人稱此調為「台東調」。「青蚵仔嫂」發表於1970年，填詞是郭大誠，描寫一位認命、瞭解如何苦中作樂的台灣傳統女性，面對骯髒辛苦的生蚵小買賣，卻懂得以「吃生蚵是免驚無」來自我嘲解一番，而嫁給醜丈夫也能以「醜先生是吃昧空」(較不易吃掉老本)來自我安慰，青蚵仔嫂這種「運命好歹是免計較，打拼一定會出頭天」的生活態度，平易近人、鄉土的親切、有富有「勸善」式的敘事語氣，任命卻又不屈服於命運的安排，反映出台灣女性的性格，讓這首歌的意境更加非凡，所以「青蚵仔嫂」廣受民眾歡迎。

● 編曲解析

1 民謠原曲為8小節，編者使用段落共三次，並創作二次的間奏，在編曲時也設計好段落的藍圖。在此採用較憂鬱感嘆的情緒來設定此曲風格，速度為緩板52，演奏者可在速度上小幅度的伸縮，作自己最佳敘事詮釋。

2 第1-8小節是編者創作的前奏，左手的和弦琶音音程範圍大，所以在記譜上會跨越到右手的譜表中，請多加留意，此外左手有時使用低音譜號，有時為高音譜號，有應多加注意。

3 第26-34小節是第二次歌曲段落，左手的伴奏變化較多，前4小節以根音與轉位和弦伴奏，接著穿插八分音符或是十六音符分散和弦琶音，並無規則性，演奏者應掌握情緒起伏的表現，十六音符琶音可以奏出漸強的方式(crescendo)，如同海浪的波瀾起伏。

● 技巧運用

根音與轉位或原位和弦的伴奏方式，可穿插低音線條(Bass Line)級進進行，例如本曲的第26-28小節。

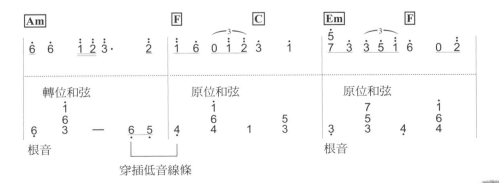

青蚵仔嫂

CD2
03

♩ = 52　　4/4

Key: Am

15 六月茉莉
原福建濱海地區的南管古調，歌詞如左下

歌詞

六月茉莉真正美，
郎君生做哩都真古錐。
好花難得成雙對，
身邊無娘哩都上克虧。
六月茉莉真正香，
單身娘仔哩都守空房。
好花也著有人挽，
沒人知影哩都氣死人。
六月茉莉香透天，
單身娘仔哩都無了時。
好花也著合人意，
何時郎君哩都在身邊。
六月茉莉滿山香，
挽花也著哩都惜花欉。
親像蝴蝶亂亂弄，
採過一欉哩都過一欉。
六月茉莉透暝香，
單身娘仔哩都做眠夢。
好花開了等下冬，
娘仔親成哩都何時放。
六月茉莉分六路，
一欉較美哩都搬落壺。
日時要挽有人顧，
暝時要挽哩都人看無。

● 演奏表情

這首曲子原本是福建濱海地區的南管古調，民末清初時，隨著大批移民來到台灣，這首歌曲也隨著先民飄揚過海，經由本土作詞家許丙丁（1900-1977）於戰後根據曲調來填詞，以六月盛開的茉莉來比喻錦繡年華的少女，卻無人賞識只能孤芳自賞的寂寞心情，細緻而微妙地表現少女的思春心情。「六月茉莉」已變成一首非常道地的台灣民謠，由於旋律柔美、意境典雅，非常深得人們的喜愛。編者也以原始歌曲情緒面貌來設定改編風格，演奏者應將少女憂鬱寂寥只能形單影隻的苦悶與無奈演奏出來，全曲只有8小節，歌詞有六個段落不段反覆相同的旋律，編者將二段旋律成一組，並加入二次的間奏，為了讓避免每次重複相同的無趣，無論是伴奏上或是和聲上都注入編曲的變化巧思。

● 編曲解析

1 前奏第1-8小節，只有右手彈奏單音的旋律，左手完全沒有任何伴奏，這是編者描述少女多愁善感的心情，越是簡單的東西越難詮釋，演奏者應將

2 看似無聊的單音卻要奏出有無限的表情，這便是虛中有實的難處。
整首歌曲有許多拍號的變動，演奏者應多加留意拍號。

3 第18-25小節是第二遍歌曲段落，右手負責旋律，左手以Ostinato(固定反覆的音形)呈現伴奏模組，而第63-70小節，是第六變歌曲段落，左手成為大提琴般的中低音域主旋律，而右手成為高音域的伴奏，這二段落 (第二遍與第六遍歌曲)只是左右手相反，卻有非常不同的驚奇效果。

● 技巧運用

承接上述，左右手相反(旋律與伴奏相反)的編曲技巧:

第18-19小節

C		C	Dm
5̇ 6̇ 5̇ 1̈ 2̈ 3̈		5̇ 6̇ 1̈ 2̈	—
5123 5123 5123 5123		5123 5123 6234 6234	

第63-64小節

C		Dm	
5123 5123 5123 5123		5123 5123 6234 6234	
lead			
5̣ 6̣ 5̣ 1 2 3		5̣ 6̣ 1 2	—

六月茉莉

CD1
14

♩ = 60 4/4
Key: C

Piano

```
5  651  23 | 5  612  — | 3  2161 16 | 216  5  — |

0  0  0  0 | 0  0  0  0 | 0  0  0  0 | 0  0  0  0 |
```

```
2  5  6165 | 23253  — | 6  161 2321 | 565 615  — |

0  0  0  0 | 0  0  0  0 | 0  0  0  0 | 0  0  0  0 |
```

[C]
```
5  651  23 | [C]5  612  — [G] | [Am]3  2161 16 | [F]216  5  — [G] |

15 123  — | 0 15 1 5 2 7 | 63 6 7 1  — | 4 1 6  5 2 5 6 |
```

[Dm]
```
2  5  6·1 65 | [F]23253  3  — [C] | [Dm]6  161 2321 6 | 2/4 [F]5  656  1 |

2 6 3  4  6 | 4 1 4  1 5 1 5 | 2 6 2 3 4  6 | 2/4 4  1  4 |
```

83

Dm　　　　G　　　　　C　　　　　　　　　G/B　　　Am

F　　　　C/E　　　　Dm　　　　G　　　　Dm　　　　F

G　　　　　　　　C　　　　　　　　C　　　　G

Am　　　　　　　　F　　　　G　　　　Dm

F　　　　C　　　　Dm　　　　　　　　F

Gsus4

C

Dm

$\frac{4}{4}$ 5̇ — — —

5̇ 1 2 3 5̇ 1 2 3 5̇ 1 2 3 5̇ 1 2 3

5̇ 1 2 3 5̇ 1 2 3 6̇ 2 3 4 6̇ 2 3 4

lead

$\frac{4}{4}$ 5̣ 2̣ 5̣ 7̣ 1 2

5̣ 6̣ 5̣ 1 2 3

5̣ 6̣ 1 2 —

C

Am

F

G

Dm

Am

5̇ 1 2 3 5̇ 1 2 3 6̇ 1 2 3 6̇ 1 2 3

6̇ 1 4 5 6̇ 1 5 6 7̇ 2 5 6 7̇ 2 5 6

6̇ 2 3 4 6̇ 2 3 4 6̇ 1 2 3 6̇ 1 2 3

3 2 1 6̣ 1 1 6̣

2 1 6̣ 5̣ —

2̣ 5̣ 6̣· 1 6̣ 5̣

Dm

C

Dm

Am

G

6̇ 2 3 4 6̇ 2 3 4 5̇ 1 2 3 5̇ 1 2 3

6̇ 2 3 4 6̇ 2 3 4 6̇ 2 3 5 6̇ 2 3 4

6̇ 1 2 3 6̇ 1 2 3 2 5 6 7̇ 2 5 6 7̇

2̣ 3 2̣ 5̣ 3̣ —

6̣ 1 6̣ 1 2 3 2 1 6̣

5̣ 6̣ 5̣ 6̣ 1 5̣ —

C

Am

Em

F

C

Am

3̇
5 2̇ 1̇ 2̇ 3̇ 6̇ 1

7̇ 5 6̈ 1 1̇ 2̇

3̇
5 2̇ 1̇ 2̇ 3̇ 1̇ 6̇

1 5 1 3 5 1 5 6 3 6 7 1

3 7 3 5 7 4 1 4 5 6 1

1 5 1 3 5 1 5 3 6 3 6 7 1

Em

F

F

C

7̇ 5 6 5 6

1̇ 5 4 3

5̈
2̈
1̈
5

3 7 3 5 7 4 1 4 5 6̣

1 — — —

1̈
5
1

Rit...

Fine

87

16 農村酒歌

原是留傘調，歌詞如左下

歌詞

（男）眾仙會合見面三杯酒，
少年面紅老的塊捻嘴鬚，
一陣姑娘真正優秀，
環來旋去是欲阮怎樣？
來坐一下，相應酬，
不通害兄頭暈打夕目周。
（女）人阮是出來，
納涼找清幽，
夕運當著恁，這些夭壽！
僥倖欲死，食彼多酒。
（男）麥生氣啦，
請飲一杯酒。
（女）阮不要啦，
恁若返去著去撞大樹！
（男）有酒通飲
攏總抹記得憂愁。
〔女〕動著無卡好，
我是無驚你。
〔男〕總無按呢生，
大家是厝邊。
〔女〕知道上界好，
給我坐好勢。
〔男〕真失禮哦！
〔女〕講到按呢生，
害阮想夕勢。
〔合〕大家相好
儘管笑到一半暝。
嘿！

演奏表情

台灣早期的慢速火車，是許多文人雅士流連忘返的地方，因為在列車搖晃當中可以啟發他們不少的靈感，有台灣合唱音樂之父之稱的呂泉生老師，就是在往返台中和台北的慢速火車裡，捕捉到村夫村婦風趣的對話，於是靈機一動，在1948年決定寫一首關於農村生活的歌曲。回去之後呂泉生想起歌仔戲裡的「留傘調」的旋律，邊走邊唱、遊山玩水的場景，正好和火車上所捕捉到的經歷相似，於是就將兩者合而為一，把男女主角互相調侃的對話寫成充滿趣味性又讓人覺得輕鬆又活潑的「農村酒歌」，整個歌曲段落只有15小節，但歌中將飲酒共樂，耕作時的趣事透過男女對話的方式，表現得彷如歷歷在眼前。

編曲解析

1 整首歌曲編者以新世紀音樂輕盈與較甜美的方式展現，有別於原曲的逗趣表現，演奏者應呈現文人坐火車時的遊山玩水的愉悅心情，整首歌曲有許多拍號的變動，演奏者應多加留意拍號。

2 一開始由編者創作的前奏第1-8小節和第22-30小節的間奏，左手伴奏都使用Pedal Point(頑固低音)的和聲技巧，左手一直以D音八度的音型表現，並一直持續到第一次歌曲段落的前半段(第7-16小節)，後半段則配置不同的和弦進行。

3 第31-46小節，是第二次歌曲段落，和弦進行與第一次大不相同，每一小節配置一個和弦，第55-69節，則是每一小節配置有二個和弦，請讀者細心比較。

技巧運用

承接上述，每次歌曲段落的重配和聲(Reharmonization)編曲技巧：

第7-10小節

第31-34小節

第55-58小節

農村酒歌

CD1
15

♩ = 80　4/4

Key: D

17 牛犁歌

原是閩潮民歌小調，歌詞如左下

歌詞

頭戴竹笠喂，
遮日頭啊喂。
手牽著犁兄喂行到水田頭，
奈噯唷犁兄喂。
日曝汗愈流，
大家合力啊，
來打拼噯唷喂。
奈噯唷里都犁兄唉，
日曝汗愈流，
大家來打拼，
噯唷喂。
腳踏水車喂，
在水門啊喂。
手牽著犁妹喂，
透早天未光，
奈噯唷犁妹喂。
水冰透心腸，
大家合力啊，
來打拼噯唷喂。
奈噯唷里都犁妹唉，
水冰透心腸，
大家來打拼，
噯唷喂。
手扶牛耙喂，
來鋤田啊喂。
我勸著犁兄喂毋通叫艱苦，
奈噯唷犁兄喂。
為著顧三餐，
大家合力啊，
來打拼噯唷喂。

● 演奏表情

「牛犁歌」又名「駛犁歌」，是流傳於台灣中南部鄉間的耕農歌，農夫在耕作勞動之時哼哼唱唱，用以自娛藉此忘卻工作的辛勞。駛犁歌舞最初是用來增添農夫閒暇之餘的娛樂活動，後來將歌曲整個歌舞戲劇化，這在台灣民間遊藝陣頭中，被歸為「文陣」的歌舞小戲，「牛犁歌」的內容是農村夫婦之女與長工相戀，老夫婦卻執意把女兒嫁給地主，即使作妾也勝於過窮日子。是舊社會農民家庭真實寫照。角色由一牛、一公、一婆、一地主、一長工與一旦組成，迎神賽會時，演員穿著農村傳統服裝，濃妝豔抹，透過駛犁、持鋤與挑籃等逗趣動作將故事戲劇化，成為遊行陣容或短劇表演，用車鼓音樂伴奏，樂器有：殼仔弦、三弦、月琴、笛、嗩吶與四塊等，歌詞可即興改變。較知名的歌詞改編版本是由許丙丁填詞的牛犁歌，是描述一對協力打拼的青年男女一起下田耕作的情景，樂天知命的農業社會生活。

● 編曲解析

1 整首歌曲編者以新世紀音樂寧靜樂天知命的情緒改編，所以速度設定為緩板60。

2 第5-22小節是第一次歌曲段落，左手伴奏多為八分音符分解和弦的琶音，難度不高。

3 第27-38小節是第二次歌曲段落，雖然速度稍微加快依舊是緩板66，右手旋律保持不變，但左手伴奏其實的速度已快一倍，就是將第一次段落伴奏的八分音符變成十六分音符，這種技巧就是旋律感是一小節，但伴奏感卻是倍速的二小節，英文稱為Double Time Feel(倍速感拍子)。

● 技巧運用

承接上述，Double Time Feel(倍速感拍子)編曲技巧，注意重配和聲是二拍配置一個和弦：

第5-7小節	Am / F / G7sus4 (樂譜)

第27-29小節	Am / C/G / F / C/E / Dm / Em (樂譜)

牛犁歌

CD2
01

♩ = 60 4/4
Key: Em

Dm Am | Am Em/G | F Em

1 6 5 3 6 — | 6 3 2 3 2 6 | 1 2 1 6 —

2 6 6 6 6 6 3 3 3 3 | 6 3 3 3 3 5 3 3 3 3 | 4 3 3 3 3 3 3 3 3 3

Am C/G | F C/E | Dm Em

6 1 6 5 1 3 3 5 | 6 1 6 5 1 3 3 5 | 6 3 5 6 5 1

6 3 3 3 3 3 5 3 3 3 3 5 | 4 1 1 1 1 1 3 1 1 1 1 1 | 2 6 6 6 6 6 3 7 7 7 7 7

Am | Am C/G | FMaj7 Em

6 — — 0· 6 7 | 1 7 6 5 3 0· 3 4 5 4 3 4 | 3 2 1 6 1 0 7 1 7 6 5

6 3 3 3 3 3 6 3 3 3 3 3 | 6 3 3 3 3 5 3 3 3 3 3 | 4 3 3 3 3 3 3 3 3 3 1 2 3

Am C/G | FMaj7 Em | Am C/G

6 1 1 7 6 5 3 0· 3 4 5 6 5 3 | 1· 7 1 7 6 7 6 5 6 | 0· 5 1 7 6 7 1 7 6 5 4 3 4 5 3

6 3 3 3 3 3 5 3 3 3 3 3 | 4 3 3 3 3 3 3 3 3 7 1 2 | 6 3 3 3 3 3 5 3 3 3 3 3

FMaj7 C/E | Am C/G | FMaj7 C/E

1· 1 1 6 1 2 3 1 7 1 7 | 6 0· 3 1 2 3 4 3 2 1 7 | 6 7 1 3 4 5 1 2 3 1 7 6

4 3 3 3 3 3 3 3 3 1 2 3 | 6 3 3 3 3 3 5 3 3 3 3 3 | 4 3 3 3 3 3 3 3 3 7 1 2

C ... **F** ... **Dm** ... **Am** ... **Am**

6 3 2· 3 2 6 | 1̇ 2̇ 1̇ 6 — | 6 1̇ 6 2̇ 1̇ 6 5 3

1̣ 3̣ 4 1 4 5 6 | 2̣ 6̣ 4 6̣ 3 6̣ 3 | 6̣ 3 6̣ 1̣ 3 —

F ... **C** ... **Dm** ... **Em** ... **Am**

6 1̇ 6 5 3 3 5 | 6 3 5 6̇ 3 5 1̇ | 6 3 — 7̇ 6 2̇ 6̇

4̣ 1̣ 4̣ 5̣ 1̣ — | 2̣ 4̣ 6̣ 3̣ 7̣ 5 | 6̣ 6̣ 3̣ 3 —

F ... **Dm** ... **Em** ... **F** ... **G**

6 1̇ 6 2̇ 1̇ 6 5 3 | 6 1̇ 6 5 3 3 5 | 6 3 5 6 5 1̇

4̣ 1̣ 4̣ 6̣ 1 — | 2̣ 6̣ 2̣ 3̣ 4̣ 7̣/5̣/3̣ — | 1̣/6̣/4̣ 2̣/7̣/5̣ —

Am ... **F** ... **G** ... **A**

6 — 6 3 3 5 | 6 — 3 5 6 5 1̇ | 6 0 6 7 #1̇ 3 6 6̇

6̣ 3̣ 6̣ 2̣ 0 — | 4̣ 1̣ 4̣ 5̣ 2̣ 5̣ | 6̣ 3̣ 6̣ #1̣ 3 0· 0 — **Fine**

Rit...

18 草蜢弄雞公

源自恆春名謠，歌詞如左下

● 演奏表情

「草蜢弄雞公」和桃花過渡一樣源自恆春名謠，都是逗趣的調戲情歌，是用公雞和炸蜢相鬥情景，比喻一個老人在戲弄一位少女。歌詞中的「草蜢仔」就是「蚱蜢」，牠雙腿頗具彈力、蹦跳自如、動作靈敏，在歌中是用來比喻年輕的「少女」；而「雞公」則是形容動作有些笨拙，卻愛鬥弄蚱蜢的「老翁」，全曲只有12小節，歌詞共有六段，由男女對唱，曲調輕快愉悅，很富有傳統的農村氣息。編者保留輕鬆愉快的風格，所以在速度上選擇快板140，但在和聲上採用較現代的和聲，讓傳統的旋律創造另一全新的面貌。

● 編曲解析

1 前奏第1-8小節由編者創作，使用「慣用線」(Line Cliché)的和聲，也就是Am-Am7/G-Am6/F9-E，和聲方式也一直反覆使用(Vamp)，並延續到第一歌曲段落的第5-16小節，讀者可以多加觀察這種重配和聲的方式。

2 第29-42小節為第二次歌曲段落，這次的和聲配置又有別於第一次歌曲段落，讀者可以多加觀察重配和聲的方式，左手伴奏有較大跨越的距離，因速度快難度稍高，請多練習。

3 第59-72小節是第三次歌曲段落，恢復使用「慣用線」(Line Cliché)的和聲。

4 第73-89小節是編者將原始旋律動機擷取幾個音符，加以改編創作，而成為自我發揮即興的段落，可以舒緩旋律不段反覆的無趣。

● 技巧運用

「慣用線」(Line Cliché)，是指某些和聲的聲部保留，利用相同和弦的七和弦或是六和弦等，在之間不同的七音或是六音形成一個線條進行，這線條可以放置任何聲部，在高音部、中音部或是低音部，本曲放置在低音部。

第1-4小節左手

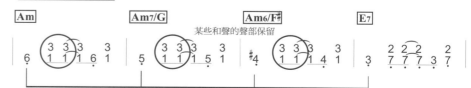

Am低音部線條，也可延續到不同和弦**E7**的根音

草蜢弄雞公

CD2
02

♩ = 140　　4/4

Key: Em

Am | C/G | Am | F C/E

6̇ 1̇ 6̇·1̇6̇5̇ | 3̇·3̇6̇5̇3̇ — | 6̇ 3̇ 6̇·1̇6̇5̇ | 3̇·2̇35̇ 6̇·1̇6̇5̇

6·363 0363 (1) | 5·353 0353 (1) | 6·363 0363 (1) | 4·14·1 31 31 (6· 5)

Am | G | F | E7sus4 E | Am | G

3̇ 6̇ 3̇·5̇3̇2̇ | 1̇·1̇2̇1̇6 0 | 3̇3̇2̇1̇ 2̇ 3̇· 5̇ |

6·363 52 52 (1 7) | 4·14 1 32 #5 (6 7) | 6·36 52 5 (1 7)

F | C/E | Am | G | F | C/E

2̇ 2̇3̇2̇1̇ 6 — | 3̇3̇2̇1̇ 2̇ 3̇· 5̇ | 2̇ 2̇3̇2̇1̇ 6 —

4 14 31 53 (6 5) | 6·363 52 52 (1 7) | 4·14 1 31 53 (6 5)

Am G | F C/E | Dm | G7

6 — 3 6 7 | 1·717 65 | 6 — — 5 | 6· 565 32

6·363 52 52 (1 7) | 4·14 131 31 (6 5) | 2·14 12 14 (6) | 5·24 25 24 (7 7)

CMaj7 | FMaj7 | B♭Maj7 | E♭Maj7

3· 23 — | 2· 1 2 34 | 1· ♭7 1 — | 0· 2♭3 4 5♭7

1·353 12 5 (7 7) | 4·13 41 3 (6 6) | ♭7·24 72 4 (6 6) | ♭3·24 33 ♭7 2 (♭7)

System 1

| Am6/F# | Am | Am | Am7/G | Am6/F# | Am |

Melody: 1· 1 2 1 6̣ — | 3 3 2 1 2 3· 5 | 2 2 3 2 1 6̣ —

Bass: #4̣ 1 1 3 | 6̣ 6̣ 6̣ 1 | 6̣ 6̣ 5̣ 1 6̣ | #4̣ 6̣ 6̣ 3 1

System 2

| Am | Am7/G | Am6/F# | Am | Am |

Melody: 3 3 2 1 2 3· 5 | 2 2 3 2 1 6̣ — | 6 3 6· 1̇ 6 5

Bass: 6̣ 6̣ 5̣ 1 6̣ | #4̣ 6̣ 6̣ 3 1 | 6̣· 1 3 6 1 —

System 3

| Dm | F | D | Esus4 |

Melody: 3 6 5 1 3 | 2 #4 3 2· 4 | 3 — — —

Bass: 2̣· 6̣ 4̣ 6 1̇ 4 — | 2̣· 6̣ 2 #4 6̣ — | 3̣· 7̣ 3̣ 6̣ 2 7̣

System 4

| Am | F | Dm |

Melody: 6 3 6· 1̇ 6 1̇ | 2̇ 5̇ 3̇ 2̇ 3̇ 2̇ | 1̇· 6 5 6

Bass: 6̣· 1 3 6 1 — | 4̣· 1 4̣ 6 1 — | 2̣· 6̣ 1 4̣ 6̣ —

System 5

| Esus4 | E | Am | F |

Melody: 6 — 0 0 | 6· 3 6 1̇ | 6· 5 3 2· 6

Bass: 3̣· 7̣ 3̣ 6̣ 3̣ 7̣ #5̣ | 6̣· 3̣ 6̣ 1 1 — | 4̣· 1 4̣ 6̣ 6̣ —

19 丟丟銅

源自宜蘭民謠「宜蘭調」，歌詞如左下

● 演奏表情

原為可自由填詞哼唱的曲調，其產生源由和起源地眾說紛紜，光是歌名的意義就發生過多次的論戰，有人說「丟丟銅仔」是昔日丟擲銅錢的遊戲，銅錢落地時鏗然有聲，叮噹作響的音律，產生了「丟丟銅仔」。宜蘭地區三面環山，一面靠海與外界阻隔，西元1787年宜蘭民眾在吳沙先生的領導下，開發蘭陽，他們不畏地形的崎嶇，辛勞解決交通問題，鑿通了連綿的山嶺，建立與外界相通的鐵道。試車那天，拖著平板臺的火車徐徐前進，興奮的年輕人躍上平板臺，內心的驕傲與喜悅不可言喻，不由自主的哼著他們熟悉順口的宜蘭調。1943年，呂泉生根據當時廣播界文人宋非我的唱詞，記下了「丟丟銅仔」這首宜蘭民謠，並且編成了合唱曲。幾句簡單的歌詞搭配輕快的本土口頭語辭，描寫火車一路「咻咻、砰砰」來到山洞，岩縫中落下「滴滴、咚咚」的水聲，自然生動，依然是最受喜愛傳唱的合唱曲目之一。

● 編曲解析

1 第1-2小節由編者創作的前奏，請以自由拍演奏高低起伏的快速音列，猶如宜蘭的山脈綿延不絕，整段前奏如說故事的人要開始娓娓道來那段開墾的歷史的開場白。

2 原民謠主旋律只有8小節，編者在前半段使用速度60，是在敘述宜蘭先民的辛勞，接著第一次間奏後，第31-54小節依舊演奏主要段落三次，但這三個段落拍速轉為120，也就是倍速Double Time，希望以這種方式描繪火車啟程快跑的感覺，也充滿人民奮鬥後的喜悅。

3 第55-61小節，編者創作的間奏恢復使用剛開始的速度60，但也另有倍速120的感覺，因為左手的伴奏是十六分音符，這樣的方式能讓轉折的地方平順連接，並重新再奏(D.S)第一段落。

● 技巧運用

Double Time 與Double Time Feel 不同處在於，Double Time是主旋律與伴奏採用倍速的拍子，而Double Time Feel 是主旋律保持原速，但伴奏是倍速的拍子。

丟丟銅

CD2 04

♩ = 60 4/4

Key: C

Piano

♩=120

Gsus4

2̇ 3̇ 2̇·3̇2̇ 1̇ | **Gsus4** 2̇·3̇2̇ 1̇ 2̇ 1̇·6̇ | **Gsus4** 5̇ 6̇·1̇ 5̇ — | **Am** 6̇ 2̇ 6̇·1̇1̇ 6̇ |

5̲ 2 1 2 5̲ 2 1 2 | 5̲ 2 1 2 5̲ 2 1 2 | 5̲ 2 1 2 5̲ 2 1 2 | 6̲ 3 2 3 6̲ 3 6̲ 2 3 |

Am

2̇ 2̇ 6̇·1̇1̇ 6̇ | **Gsus4** 5̇·5̇5̇5̇ 6̇·1̇6̇ 5̇ | **Am** 6̇ 2̇ 5̇ — | **Am** 6̇ 2̇ 5̇ — **G** |

6̲ 3 2 3 6̲ 3 2 3 | 5̲ 2 1 2 5̲ 2 6 1 2 | 6̲ 3 2 3 5̲ 2 1 2 | 6̲ 3 2 3 5̲ 2 1 5 |

G

2̇ 3̇ 2̇·3̇2̇ 1̇ | **Am** 2̇·3̇2̇ 1̇ 2̇ **Dm** 1̇·6̇ | **G** 5 6̇·1̇ 5 — | **Dm** 6 2̇ 6̇·1̇1̇ 6̇ |

5̲ 2 5 6 7 2 6 5 | 6̲ 3 6 7 2 6 4 6 | 5̲ 2 5 6 6 7 2 7 | 2̲ 6 2 3 3 4· |

F

2̇ 2̇ 6̇·1̇1̇ 6̇ | **G** 5̇·5̇5̇5̇ 6̇1̇6̇ 5̇ | **Dm** 6 2 6 5 — **G** | **Dm** 6 2 6 5 — **G** |

4̲ 1 4 5 5 6 1 6 | 5̲ 2 5 6 7 2 7 | 2̲ 6 2 5̲ 2 5 2 | 2̲ 6 2 5̲ 2 5 |

Gsus4

5̇·6̇1̇2̇ 6 5 2̇ 3̇ | **Gsus4** 5̇ 6̇ 5̇ — | **Gsus4** 5̇·6̇1̇2̇ 6 5 2̇ 3̇ | **Gsus4** 5̇ 3̇ 2̇· 2̇3̇ |

5 2̇ 1̇ 2̇ 5 2 1 | 5 2̇ 1̇ 2̇ 5 2 1̇ 2̇ | 5 2̇ 1̇ 2̇ 5 2 7 1 | 5 2̇ 1̇ 2̇ 5 2 1̇ 2̇ |

20 桃花過渡

源自歌仔戲車鼓調，歌詞節錄部份如左下

歌詞

正月人迎尪囉
單身娘子守空房
嘴吃檳榔面抹粉
手提珊瑚等待君仔伊都
咳仔囉咧咳噯仔囉咧噯
噯仔囉咧噯仔伊都
咳仔囉咧咳

二月立春分囉
無好狗拖提渡船
船頂食飯船底睡
水鬼拖去無神魂仔伊都
咳仔囉咧咳噯仔囉咧噯
噯仔囉咧噯仔伊都
咳仔囉咧咳

三月是清明囉
風流查某假正經
阿伯宛然楊宗保
桃花可比穆桂英仔伊都
咳仔囉咧咳噯仔囉咧噯
噯仔囉咧噯仔伊都
咳仔囉咧咳

四月是春天囉
無好狗拖守港邊
一日三當無米煮
也敢對阮哥哥纏仔伊都
咳仔囉咧咳噯仔囉咧噯
噯仔囉咧噯仔伊都
咳仔囉咧咳

五月龍船鬚囉
桃花生美愛風流
手拿雨傘隨人走
愛著緣投無尾揪仔伊都
咳仔囉咧咳噯仔囉咧噯
噯仔囉咧噯仔伊都
咳仔囉咧咳

六月人收冬囉
無好狗拖提渡人

演奏表情

通常由一旦「桃花姑娘」與一丑「撐渡阿伯」以歌謠和簡單舞蹈對唱演出，內容是桃花姑娘渡河時碰上老不修的撐渡伯，兩人約定要唱歌互褒，若桃花姑娘贏了就免費渡河，如果撐渡伯贏了就娶桃花姑娘為妻，聰明的桃花姐與撐渡伯約定以月份為開頭，並由撐渡伯先唱，我們都知道，月份有十二個月，自然是誰先唱先輸，笨撐渡伯偷雞不著蝕把米，最後落得免費送桃花姐渡河。此外，桃花過渡除了是閩南語填詞的歌仔戲調，也是客家山歌採茶戲之一，其中還包含了括撐船頭、尋夫歌、撐船歌三種曲調，一來一往，歌唱間並加入笑料的對話，生動活潑；於農業社會時期，桃花過渡不但是迎神賽會深受歡迎的陣頭，更是平時廣受民眾喜愛的歌舞小戲。

編曲解析

1 原旋律只有12小節，第10-45小節涵蓋二次主題段落，左手伴奏多為不規則拍子的八分音符分散和弦，難度不高，請把清新的詩意演奏出來。

2 第56-67小節是第三次歌曲段落，左手伴奏都使用十六分音符，為了讓音樂更加流動漂浮，分散和弦的方式模擬莫札特常用在鋼琴奏鳴曲的伴奏方式（1-5-3-5），因為左手的伴奏是十六分音符便有Double Time Feel（倍速感），其實旋律的速度依舊是原速。

3 注意每次段落的和弦配置略有不同，請讀者自我細心觀察與對照。

技巧運用

Double Time Feel 是主旋律保持原速，但伴奏是倍速的拍子。

第1次段落，第10-12小節

第3次段落Double Time Feel，第56-58小節

桃花過渡

CD2
05

♩ = 86　　4/4

Key: C

Piano

| C | | Em | | F | |

```
5   | 1·  2 2·  3 5 | 3  —  —  0 5 | 5 6 4  4·  3 |
0   | 1 5 2 5 5  — | 3 7 3 5 5  — | 4 1 4 6 6·  4 |
```

| G | | C | | Em | | F | |

```
3 4 2 2·  5 | 1·  2 2 1  3 5 | 3  —  0 7 3 5 | 5 6 4 4·  3 |
5 2 5 6 7  — | 1 5 1 2 3  — | 3 7 3 5 5  — | 4 1 4 5 5 6 1 |
```

| G7 | | Gsus4 | G | | C | | G/B | |

```
3 4 2 2·  5 | 1· 2 2  — | 1 1 5 1 5 1 2 | 5 2 3 5 3 3 2 3 2 |
                 6· 7 7
5 2 4 5 5·  2 | 5 2 4 5 5 7 2 | 1 5 1 3 3  — | 7 5 7 2 2  — |
```

| Am | | G | | F | G | C | | C | | Em | | F | G | C | |

```
1 3 1 2 3  2 | 1 2 5 6 1  — | 1 3 1 2 3  2 | 1 2 5 3  — |
6 3 1  5 2 7 | 4  5  1 5 1 | 1 5 1 2 3 7 5 | 4  5  1 5 2 3 |
```

| C | | Em | | F | G | C | | C | | G | | C | | Am |
|---|---|---|---|---|---|---|---|---|---|---|---|---|---|

Line 1

Melody: 3 3 1 2 3 2 | 1 2 1 5 6 1·2 1 6 | 5 6 1 5 — | 3·2 1 2 3 —

Bass: 1 5 3 3 7 5 | 1 4 2 5 1 5 1 2 | 1 5 3 5 2 2 | 1 5 1 3 6 3 1

Line 2 — Em F | G C | C Am | F G

Melody: 3·5 2 5 3 5 3 2 | 1 2 3 1 — | 3· 5 5· 5 | 5 6 4 5 3 2

Bass: 3 7 5 4 1 6 | 5 5 2 1 5 2 5 | 1 5 3 6 3 1 | 4 1 4 5 2 7

Line 3 — C Am | F G | Am Am(Maj7)/G♯ Am7/G D/F♯

Melody: 3· 5 5· 5 | 5 6 4 5 3 2 | 3 — 2 3 2 1 — 2 3 2 | 1 2 3 5 1· 1

Bass: 1 5 3 6 3 6 | 4 1 6 5 2· | 6 3 1 ♯5 3 ♯5 | ♭5 3 5 ♯4 2 ♯4 2

Line 4 — F | Fm | Gsus4 G | C

Melody: 1 6 6 5 5 1 | 1 ♭6 6 5 5 1 | 2· 3 4 5 — | 1 1 5 1 5 1 2

Bass: 4 1 4 5 6 1· | 4 4 ♭6 1 1 — | 5 2 5 1 5 2 7 5 — | 3 1 — — —

Line 5 — G/B | Am G | F G C | C Em

Melody: 5 2 3 5 3· 2 | 1 3 1 2 3 3 2 | 1 2 1 5 6 1 — | 1 3 1 2 3 3 2

Bass: 5 7 — — — | 3 6 — 2 5 — | 1 4 2 5 0 1 5 3 | 1 5 1 3 7 5 7

C Em/B

1̇ 1̇ 5 1̇ 5 1̇ 2̇ 5̇ 2̇ 3̇ 5̇ 3̇· 2̇

1 5 3 5 1 5 3 5 1 5 3 5 1 5 3 5 7 5 3 5 7 5 3 5 7 5 3 5 7 5 3 5

Am7 G F G C

1̇ 3̇ 1̇ 2̇ 3̇ 3̇ 2̇ 1̇ 2̇ 1̇ 5̇ 6̇ 1̇ —

6 5 3 5 6 5 3 5 5 5 2 5 5 5 2 5 4 5 1 5 5 5 2 5 1 5 3 5 1 5 3 5

C Em/B Am7 G C

1̇ 3̇ 1̇ 2̇ 3 2̇ 1̇ 2̇ 5̇ 3̇ —

1 5 3 5 1 5 3 5 7 5 3 5 7 5 3 5 6 5 3 5 5 5 2 5 1 5 3 5 1 5 3 5

C Em/B Am7 G C G

3̇ 3̇ 1̇ 2̇ 3̇ 2̇ 1̇ 2̇ 1̇ 5̇ 6̇ 1̇· 2̇ 1̇ 6̇ 5̇ 5̇ 5̇ 6̇ 1̇ 5̇ —

1 5 3 5 1 5 3 5 7 5 3 5 7 5 3 5 6 5 3 5 5 5 2 5 1 5 3 5 1 5 3 5 5 5 2 5 5 5 2 5 5 5 2 5 5 5 2 5

C Am7 Em/B F G C

3̇· 2̇ 1̇ 2̇ 3̇ — 3̇· 5̇ 2̇ 2̇ 5̇ 3̇ 3̇ 5̇ 3̇ 3̇ 2̇ 1̇· 1̇ 2̇ 3̇ 2̇ 1̇ 1̇ 2̇ 5̇

1 5 3 5 1 5 3 5 6 5 3 5 6 5 3 5 7 5 3 5 7 5 3 5 4 1 6 1 4 1 6 1 5 2 7 2 5 2 7 2 1 5· 5

116

C　　**Am**　　|　**F**　　**Gsus4**　　|　**C**　　**Am**　　|　**F**

3·　　5 5·　　5　|　5 6 4 5 3　2　|　3· 5 5· 5　|　2/4 5 1 6 4 5

1 5 3　6 3 1　|　4 1 6　5 5 6 1　|　1 5 3　6 3 1　|　2/4 4 1 6

Rit...

Gsus4　　|　**C**

4/4 3 — 2 — | 1 5 3 — — — —
　　1　　6

4/4 5 2 4 5 6 — | 1 5 1 — — — —

Fine

21 舊情綿綿
由洪榮宏的父親洪一峰作曲演唱，歌詞如左下

演奏表情

舊情綿綿是洪榮宏父親洪一峰在民國五O年代的成名曲，三段的歌詞，洪一峰譜出很感性的旋律，由葉俊麟作詞，娓娓道出心內的情感，不可言論，這是洪一峰最滿意的作品之一。洪一峰低沉的嗓音加上獨特的魅力，風靡了當年各個年齡層。葉俊麟的詞，第一句話「一言說出就欲放予忘記哩」就充滿了對舊情的怨尤與悔恨；歌詞中「心所愛的彼個人」竟是一位不溫雅、不專情、不識理的女人；歌詞最後是用「不想你、不想你、不想你」來表現難分難捨的「舊情」，又恨又愛而相思綿綿！因為電台放送，讓這首歌曲走紅，奠定了六0年代成了「洪一峰」的時代，當時的電影公司還把「舊情綿綿」拍成電影，請洪一峰當男主角，女主角是白蓉。這首歌已經傳唱40年，到現在為止，仍是卡拉OK裡面相當受歡迎的歌曲。

編曲解析

1 原曲的旋律節奏稱為Slow Rock，是以三連音為主體節奏的音樂類型，用於速度慢，旋律也多為優美感傷味道，常被使用於抒發情感的抒情歌上，Slow Rock流行曲有伍佰的經典名曲"痛哭的人"。

2 編者依舊保留三連音的特質，但不像古早的較制式化的節奏型態，而是更自由的三連音與其他拍子的綜合。

3 第22-26小節緊湊拍子的間奏後，第二遍歌曲的主歌段落(第27-34小節)，左手伴奏讓它紓緩下來，所以使用二拍的和聲節奏，之後的副歌再以更緊湊的持續三連音節奏，加上和聲增加強度製造高潮。

技巧運用

第42-43小節是一個假解決或是延緩解決(Delayed Resolution)，原來的第41小節Dm7-G7(IIm7-V7)應解決到Cmaj7(Imaj7)，但編者刻意讓它解決到Am(VIm7)這種技法稱為延緩解決，第44-45小節Dm7-G7(IIm7-V7)又再一次的假解決到Dᵇmaj7(IIᵇmaj7)，之後終於解決到Cmaj7(Imaj7)。

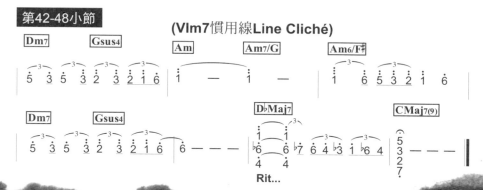

舊情綿綿

CD2
06

♩ = 72 4/4

Key: A

Piano

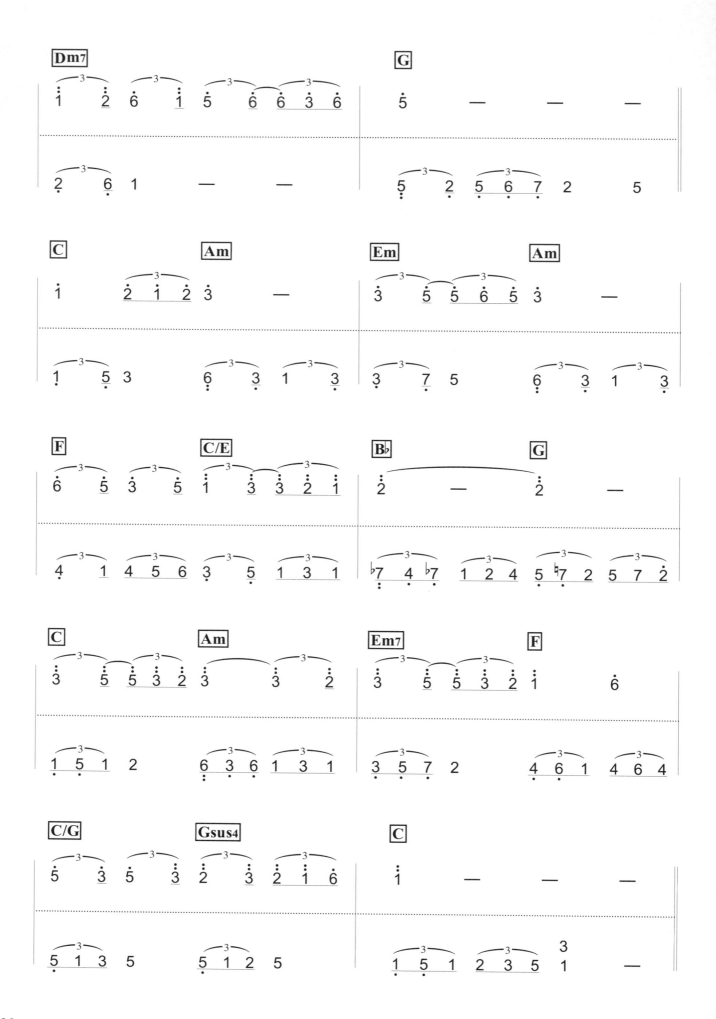

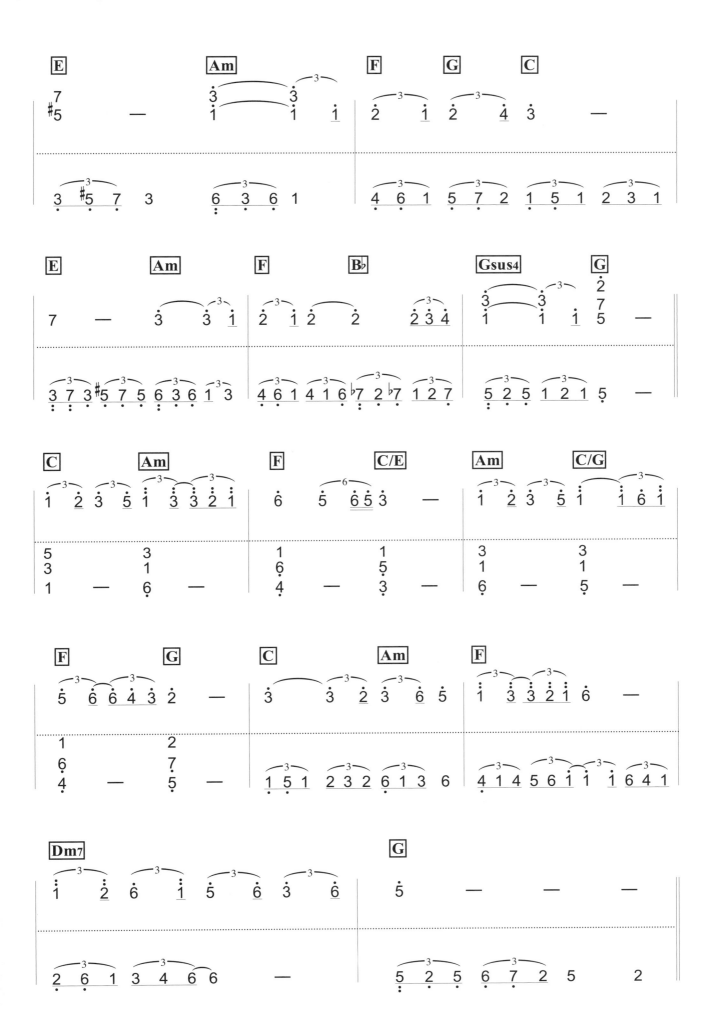

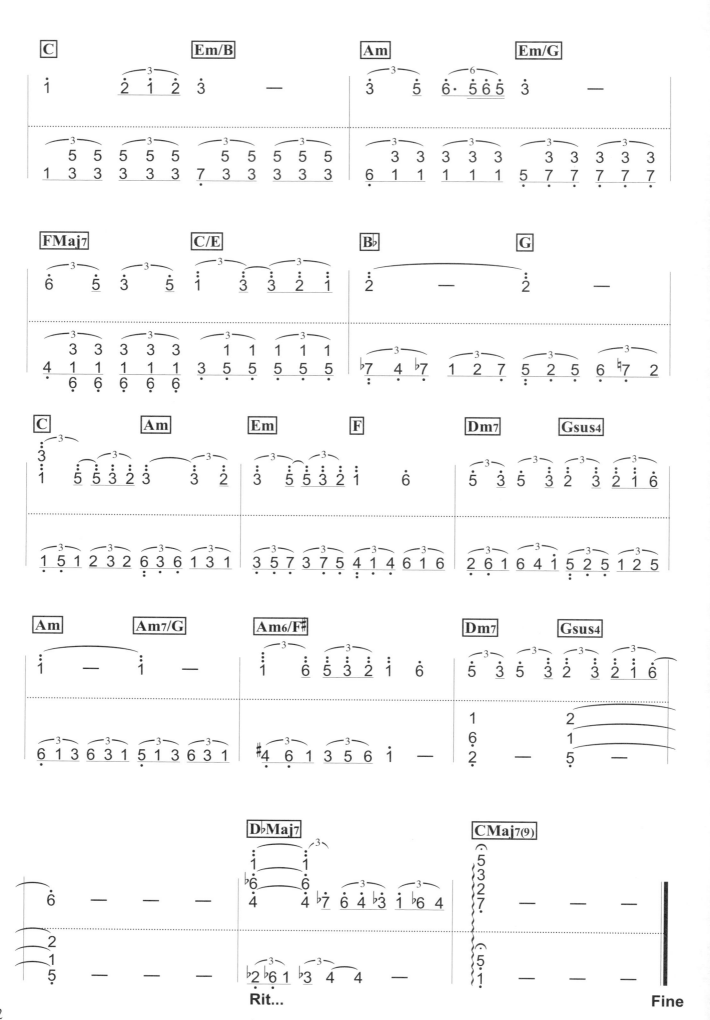

22 望春風
首度傳唱於1933年的日治時期台灣，歌詞如左下

歌詞

獨夜無伴守燈下
冷風對面吹
十七八歲未出嫁
見著少年家
果然標緻面肉白
誰家人子弟
想要問伊驚呆勢
心內彈琵琶

想要郎君作尪婿
意愛在心裡
等待何時君來採
青春花當開
聽見外面有人來
開門該看覓
月娘笑阮憨大呆
被風騙不知

● 演奏表情

望春風歌曲作曲者為知名作曲家鄧雨賢，作詞者為李臨秋，而原唱者為1930年代的古倫美亞唱片當紅歌星純純(本名：劉清香)，該曲使用傳統中國五聲音階，旋律溫馨優美，是極具特色的「台灣調」；在歌詞方面，描寫少女思春的歌曲，據作詞者李臨秋晚年回憶與學者考據，應是源自《西廂記》中，「隔牆花影動，疑是玉人來」。1930年代台灣電影與廣播兩項新興媒體快速發展，而不同於傳統歌謠與樂曲的台灣流行歌曲與唱片業也隨之出現，台灣流行歌「曲盤」藉由電影的影像化也隨之流行，隔年問世的望春風，即是這波台語流行歌曲唱片風潮下的產物。1945年，台灣進入國民黨政府的中華民國時代，當時政府對台語不甚友善，台語歌曲很快的沒落，但望春風依舊受到台灣民眾喜歡及大量傳唱，一直到最近，西元2000年《歌謠百年台灣》票選活動中，該曲獲得最受歡迎老歌的第一名。

● 編曲解析

1 原曲的旋律以五聲音階作曲，在前奏編者也使用五聲音階來創作旋律。

2 本曲速度為慢板68，本曲左手伴奏多為分解和弦與和聲，難度不高，演奏者應將少女的憂鬱情懷奏出。

3 雖然是台灣風味的歌曲，在重配和弦的技巧上可搭配一些調外和聲，如副屬七和弦(Secondary Dominant V7)，如在第9、12、15小節。

4 第23-31小節是由編者設計的間奏，在此不再使用五聲音階，而是使用現代七音音階，而這段落調性偏向Cm小調，是原來E♭大調的關係小調。

● 技巧運用

第48-52小節是Tag Ending歌曲末尾的疊句尾奏，也就是利用延遲解決歌曲末尾的樂句所構成的尾奏，首先將歌曲最後一句旋律反覆(疊句)，再使用假解決或是延緩解決(Delayed Resolution)的和弦進行，這種結尾方式我們稱為Tag Ending。

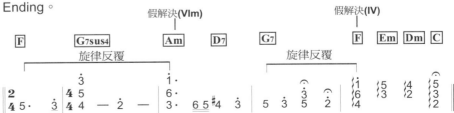

望春風

CD2
07

♩ = 68 4/4

Key: E♭

Piano

23 雨夜花

1930年代的台語流行歌曲，歌詞如左下

歌詞

雨夜花，
雨夜花，
受風雨吹落地。
無人看見，
暝日怨嗟，
花謝落土不再回。
花落土，
花落土，
有誰人通看顧。
無情風雨，
誤阮前途，
花蕊凋落要如何。
雨無情，
雨無情，
無想阮的前途。
並無看顧，
軟弱心性，
給阮前途失光明。
雨水滴，
雨水滴，
引阮入受難池。
怎樣使阮，
離葉離枝，
永遠無人可看見。

● 演奏表情

在1934年，由周添旺作詞，鄧雨賢作曲，日本人柏野正次郎所經營的古倫美亞唱片公司灌錄成78轉的唱片，由其旗下歌星「純純」(本名劉清香)主唱。「雨夜花」來自一個真實的愛情悲劇，一位鄉下純情少女，愛上城裡的花花大少，不幸慘遭遺棄，而沈淪在黑暗的角落裡，如同凋零殘敗的花朵，在雨夜中獨自顫抖，同時也暗喻著台灣人遭日本人壓迫的心境。歌曲中有四段歌詞，每段運用不同的韻腳，將失意女子的無奈、無助，以「雨夜花」比喻，歌詞淒滄哀傷令人悲憐，也引起人們的共鳴，其所描述的「雨」、「夜」、「花」，成了台語流行歌曲重要的主題意象，影響了台語歌詞的創作方向。雖為大調的歌曲，但旋律卻透露著哀淒，簡單的音程變化婉約優美。

● 編曲解析

1 這是一首三拍華爾滋的樂曲，在此編者設計的左手伴奏並無固定模組，但多為分解和弦，或是根音與和聲的組合，本曲速度為行板72難度不高，演奏者應將少女的哀愁情懷彈奏出。

2 原曲為一段式9小節的創作，第9-17小節是第一段歌曲，第18-26小節是第二段歌曲，雖然這二段旋律都相同(五聲音階來創作)，但編者給予不同的和弦配置，有些是調外和聲，請讀者自行細心觀察比較對照。

3 第27-34小節，是由編者創作的間奏，前面歌曲各段落都是D大調，編者將間奏轉為平行小調Dm小調，增添歌曲豐富性與更悲情的情緒效果。

● 技巧運用

Reharmonization重配和聲，第14-17小節是第一段歌曲的後半段，第23-26小節是第二段歌曲的後半段，但編者給予不同的和弦進行。

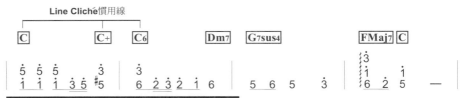

雨夜花

CD2
08

♩ = 74 3/4

Key: D

Piano

Line 1

C	FMaj7/C	D7/C	C C+

Melody:
```
1 2 5̇  5 1̇2̇ | 3̇ 3̇ 2̇·  ♯4̇ | 6 ♯4̇ 6  3̇ | 5̇5̇5̇ / 1̇1̇1̇ / 5 5 5 5 3̇ 5 3̇ |
```

Bass:
```
1 5 1 5 1 5 | 1 6 1 6 1 6 | 1 6 1 6 1 6 | 1 5 1 5 ♯5 1 |
```

Line 2

C6 C7	C Fm	C6 Fm	C Fm

Melody:
```
3̇2̇3̇2̇ 1̇ 6 | 5 6 5  3̇ | 3̇ 2̇ 1̇  1̇ | 1̇ — 1̇ |
```

Bass:
```
1 6 1 6 ♭7 1 | 1 5 4 ♭6 1 6 | 1 6 1 6 ♭6 1 | 1 5 1 5 ♭6 1 |
```

Line 3

C	CMaj7/B	C7/B♭	F/A

Melody:
```
5 6 5  3̇ | 3̇ 2̇ 1̇ 6 5 | 1̇ 2̇ 3̇  5 1̇2̇ | 3̇ 3̇ 2̇ — |
```

Bass:
```
1 5 1 5 3 5 | 7 5 6 5 3 5 | ♭7 5 ♭7 5 3 5 | 6 4 6 4 1 4 |
```

Line 4

Fm/A♭	C/G	D/F♯	F

Melody:
```
2̇ — — | 5̇5̇5̇3̇5̇3̇ | 3̇2̇3̇2̇ 1̇ 6 | 5̇ 6̇ 5̇  3̇ |
```

Bass:
```
♭6 4 ♭6 4 1 4 | 5 3 5 1 3 1 | ♯4 2 ♯4 6 2 6 | 4 1 4 6 1 6 |
```

Line 5

C	C	Fm(Maj7)	C

Melody:
```
3̇ / 5 2̇ 1̇ — | 5 6 5  3̇ | 3̇ / ♭6 2̇ 1̇ 6 5 | 1̇ 2̇ 3̇  5 1̇2̇ |
```

Bass:
```
1 5 1 3 5 3 | 1 5 1 3 5 1 | 4 1 4 ♭6 1 4 | 1 5 1 5 3 5 |
```

24 安平追想曲

1951年代的台語流行歌曲，歌詞如左下

身穿花紅長洋裝，
風吹金髮思情郎，
情郎船何往，
音信全無通，
伊是行船誅風浪
放我情難忘，
心情無地講，
想思寄著海邊風
海風無情笑我羞，
啊……
不知初戀心茫茫。
相思情郎想自己，
不知爹親二十年，
思念想欲見，
只有金十字，
給阮母親做遺記
放我私生兒，
聽母初講起，
愈想不幸愈哀悲
到底現在生也死，
啊……
伊是荷蘭的船醫。
想起母子的運命，
心肝想爹也怨爹，
別人有爹痛，
阮是母親晟，
今日青春孤單影
全望多情兄，
望兄的船隻，
早日回歸安平城
安平純情金小姐，
啊……
等你入港銅鑼聲。

● 演奏表情

《安平追想曲》在1951年發表，由陳達儒作詞、許石作曲的流行歌，台灣歌謠研究者莊永明表示，陳達儒生前曾親口告訴他，「安平追想曲」是留日作曲家許石先寫好曲子交給陳達儒，陳達儒在台北寫不出歌詞，後來隨台南市籍的太太一起回娘家，在府城住了一個星期，有一天去安平古堡遊覽，登上斑駁歷史遺跡，他感念天地悠悠，而構思了這一段可能發生的一段異國戀情故事。但所想像的是十七世紀，還是十九世紀，說得並不清楚，依安平的歷史發展，確實有發生這樣的故事與時空背景存在。歌詞描述雙十年華的私生女，初聽母親講起，才知父親是荷蘭船醫，當年遺棄了母親，只留下一個金十字遺記。多年來，歌曲不斷被的傳唱，歌詞雖然哀怨，旋律卻很輕快，似乎透露對荷蘭人的嚮往。

● 編曲解析

1 這是一首小調的三拍華爾滋樂曲，原曲只有18小節，為了保持原曲的憂傷，編者設定的速度為行板70。

2 在此編者使用的左手伴奏並無固定模組，但多為分解和弦，或是和聲的組合，難度不高，演奏者應將哀怨的故事演奏出。

3 第10-27小節是第一次歌曲段落，第38-54小節是第二次歌曲段落，雖然二段旋律都相同，但給予不同的和弦配置，請讀者細心觀察比較對照。

4 第55-58小節是由編者創作的尾奏，但卻不是終止在原本的Cm小調，而是F大調，讀者可以多加觀察。

● 技巧運用

Reharmonization重配和聲，第10-13小節是第一段歌曲的前半段，第38-41小節是第二段歌曲的前半段，但編者給予不同的和弦進行。

安平追想曲

♩ = 70 3/4

Key: Cm

Dm
2̇ 3 5 5̇ 6 5̇ 3 2̇

E7
3̇ — —

Am
6̇ 1̇ 6̇ 5̇ 3̇

2 6 2 3 4

3 7 3 #5 7

6 3 6 7 1

D
2̇ 3 5̇ 3 2̇ 1

F
6 1̇ 2̇ 2̇ 3 2̇ 1̇ 6

G7
5 — —

6
#4
2
— —

4 1 4 6 1

5 2 4 5 2 6

C
3 5̇ 6 1̇

Dm
2̇ 1̇ 2̇ 3 5̇

Em
Am
1̇
3 —

6̇
3̇
1̇

1 5 1 3 5

6
4
2
—
7
5
3

6̇ 3 6̇ 1 3

F
Em
5̇ 3 2̇ 2̇ 3 2̇ 1

Am
6 — —

Am
6 — —

4 1 6

3
7
3

6̇ 3 6̇ 3 1

6̇ 3 6̇ 3 1 7

F
1̇ 7 6 7 6 7 6 5

C
3 5 —

F
1̇ 7 6 7 6 7 6 5

4 1 4 6 1

1 5 1 2 3 1

4 1 4 6 1

C

Dm

B♭

FMaj7

Em

D

Am

Am7/G

Am6/F♯

FMaj7

E7

Am

Am7/G

Am6/F♯

FMaj7

Dm7

E7

Am

25 白牡丹

日據時代「勝利唱片」發行的成名曲，歌詞如左下

● 演奏表情

《白牡丹》發表於1936年，是日據時代「勝利唱片」公司「雙陳（陳達儒作詞、陳秋霖作曲）」合作的成名曲，當時陳達儒創作時才十九歲，這首歌以純潔的白牡丹來表露少女的懷春心思，但卻有著天真的個性與堅定執著之情懷，以他這麼年輕之齡，卻作出這樣的歌詞實在不簡單；歌詞中比喻白牡丹的「無憂愁」、「無怨恨」、「無亂開、無亂美」、「無嫌早、無嫌慢」來表露少女純潔自重的心思，手法不嬌情，極具韻味，陳秋霖以五聲音階的旋律為歌詞譜曲，亦搭配非常得宜，聽起來毫無悲傷之情，有種少女怡然自得的心情，就如歌詞中的「笑文文」感覺一樣，實在是相當難得的台灣歌曲。

● 編曲解析

1. 編者為了保持原曲少女甜美悠然的面貌，設定的速度為稍快版120，演奏者應將快樂自得的小少女心思演奏出。

2. 整曲編者使用的左手伴奏並無固定模組，多為分解和弦，難度不高。

3. 第33-36小節，是由編者創作的間奏，左手伴奏使用較多的反拍，增加節奏的活潑性，有點難度，請多練習。

4. 原曲的曲式為二段式共22小節，第11-32小節是第一次全曲段落，第43-64小節是第二次全曲段落，雖然這二段旋律都相同，但編者給予不同的和弦配置，請讀者細心觀察比較對照。

● 技巧運用

Line Progression線條和弦進行，是一種和聲配置技巧，為了讓低音線條以級進方式呈現，所以將和弦作轉位的動作，仔細看下例的重配和聲技巧。

第11-14小節

第43-46小節

白牡丹

CD2
10

♩ = 120　　4/4

Key: C

Piano

Fm/A♭　　　　C/G　　　　D₇/F♯　　　　G₇sus4　　G

C　　F/C　　C　　F/C　　C　　G/B　　C₇/B♭

F/A　　Fm(Maj7)/A♭　　F　　F♯°　　C/G　　E/G♯

Am　　D₇　　Dm　　G₇　　C　　G/B　　C₇/B♭

F/A　　Fm(Maj7)/A♭　　C/G　　F♯°

26 補破網

發表於1948年,由李臨秋作詞,王雲峰作曲,歌詞如左下

歌詞

見著網,
目眶紅,
破甲即大孔,
想要補,
無半項,
誰人知阮苦痛,
今日若將這來放,
是永遠無希望,
為著前途罔活動,
找傢司補破網。
手提網
頭就重
悽慘阮一人,
意中人,
走叨藏
針線來逗幫忙,
孤不利終罔珍重
舉網針接西東,
天河用線做橋板
全精神補破網。
魚入網
好年冬
歌詩滿漁港,
阻風雨,
駛孤帆
阮勞力無了工,
兩邊天晴魚滿港
最快樂咱雙人,
今日團圓心花香,
從今免補破網。

● 演奏表情

李臨秋生於1909年,僅有小學畢業,但他努力自修、研讀詩詞,謹守台灣歌謠押韻與對仗的特色,所以作品雋永、生動細膩,李臨秋最為人所知的作品包括「望春風」、「四季紅」、「補破網」。「補破網」原是描述愛情失意的情歌,但因當時社會動盪,所以又有了另一種詮釋。1945年日軍戰敗,國民政府接收臺灣,當時經濟紊亂、農工萎縮,民眾面對大環境的動盪,無不憂心忡忡。當時的戰後社會猶如一張「破網」,期待著大家同心協力來一起縫補它,「漁網」也是「希望」的諧音,就像在織補台灣社會新希望,代表了當時民眾內心的渴望,但在五〇年代,因為政治因素,補破網被列為禁歌,直到1977年,才以「情歌」為由解禁。

● 編曲解析

1 有別於許多簡短一段式的台灣民謠,這首歌如同現代的流行歌曲有主歌與副歌的二段式曲式,主副歌各有16小節,全曲共32小節,在旋律上也不再只是使用五聲音階,加入大調的四音。

2 原曲為三拍子歌曲,速度設定緩慢表達歌詞中「眼眶紅」的悲傷,主歌的詮釋可以是無奈的,副歌可以再激情一些,是一種憤慨無望的感覺。

3 整首曲子的左手伴奏型態,在此編者使用並無固定模式,多為分解和弦,或是根音與和聲的組合,難度不高,但要細膩詮釋情感表情。

● 技巧運用

低音線條經過音,左手的伴奏可以假想為低音樂器Bass與吉他的組合,在和弦進行間,可將最低音也有獨立的線條進行,適時加入一些經過音。

第51-54小節

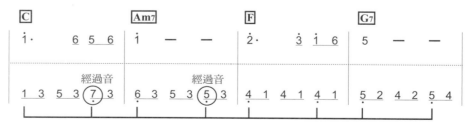

如同**Bass**樂器的低音線條進行,以級進方式加入經過音

補破網

CD2
11

♩ = 78 3/4

Key: F

Dm G7sus4 C

F Em Dm7 CMaj7

F Em B♭ G7sus4

G7sus4 C Am7

F G7 C Am7

F	G7sus4	C	Am

2̇ — — | 2̇ — — | 5̇ — 5̇ 4̇ | 3̇ — —

4̣ 1 4 1 4 1 | 5̣ 1 2 1 5 2 | 1̣ 5̣ 1 2 3 | 6̣ 3 6 3 1

F	G7	F	G

2̇· 3̇ 1̇ 6 | 5 — — | 6 1̇ 5̇ | 3̇ — 2̇

4̣ 1̣ 4 5 6̣ | 5̣ 2 4 2 5 2 | 4̣ 1̣ 4 5 6̣ 1 | 5̣ 2 5 7 2 5

C	C	E7	Am

1̇ — — | 1̇ — — | 3̇ — 3̇ | 6̇ 1̇ — 6̇ 1̇

1̣ 5̣ 1 5̣ 3 5 | 1̣ 5̣ 1 5̣ 1 2 | 3̣ 7̣ 3 #5 7 5 | 6̣ 3 6 1 3 7̣

Em	Am	Dm	D7

5̇· 6̇ 5̇ 4̇ | 3̇ — — | 2̇ 3̇ 4̇ | 3̇ 6 — 2̇ 3̇

3̣ 3 5 7 3 7̣ | 6̣ 3 6 7 1 3 | 2̣ 6̣ 2 4 6̣ 4 | 2̣ 2 #4 6 1 6

G7sus4		C	Am

5̇· — — | 4 5 — | 5 6· 5 | 1̇ — 2̇ 3̇

5̣ 2 5̣ 1 2 1 | 0 — — | 1̣ 3· 1· 7̣ | 6̣ 6 3 —

146

Em Am7 Dm7 G7sus4

C Dm G7

F Em Dm7 CMaj7

Rit...

Fine

27 河邊春夢

描寫在河邊追憶失落的戀情，歌詞如左下

歌詞

河邊春風寒
怎麼阮孤單
抬頭一下看
幸福人作伴
想你伊對我
實在是相瞞
到底是按怎
不知阮心肝

昔日在河邊
遊賞彼當時
時情恰實意
可比月當圓
想伊做一時
將阮來放離
乎阮若想起
恨伊薄情義

四邊又寂靜
聽見鳥悲聲
目睭看橋頂
目屎滴胸前
自恨歹環境
自嘆我薄命
雖然春風冷
難得冷實情

● 演奏表情

這首歌曲由黎明（本名楊樹木）作曲，周添旺作詞，完成於1935年，周添旺漫遊淡水河畔，望見了一個孤單身影，呆坐在河邊不發一語。不必多問，周添旺心裡明白，這又是一個爭取婚姻自由失敗而喪志的青年，感慨之餘，就寫下了這首河邊春夢。以四段歌詞，使用四種不同的韻腳，寫出在河邊所引發的哀怨，歌詞「河邊春風寒，怎樣阮孤單，抬頭一下看，幸福人作伴」，回憶昔日與侶散步在河邊，如今已是「景物依舊、人事全非」，多麼淒涼、悲傷。歌詞中「目睭看橋頂」的橋頂，指得就是台北大橋，另一段歌詞「淡水無炊蓋」一句，則是暗指當時許多為情所困的年輕人跳淡水河自殺，這樣描寫失戀的一首歌曲，為情所困是任何時代的青年們共同的感嘆。

● 編曲解析

1 原曲拍子是三拍子華爾滋，為了表現憂傷，速度設定為小行板76，這樣慢板的華爾滋卻是有幽涼的氣質，在音符中流洩出內心的不平。

2 這首歌如同現代的流行歌曲有主歌與副歌的二段式曲式，主副歌各有16小節，全曲共32小節，在主歌的詮釋可以是無力感的，副歌前段左手伴奏拍子較緊湊，詮釋可以稍微激情些，但後半段拍子又趨緩，代表人生的哀怨命運。

3 整首曲子的左手伴奏型態，在此編者使用並無固定型態，多為分解和弦，或是根音與和聲的組合，拍子的律動如同河水的蕩漾，忽快忽緩，難度不高，但要細膩詮釋從河邊流水中找到寄意。

● 技巧運用

Line Progression線條和弦進行，是一種利用和弦轉位的和聲配置技巧，讓低音線條以級進進行，左手的伴奏可以假想為低音樂器Bass與吉他的組合。

第53-56小節

C	Em/B	Am	C/G
3 — 5	3 — 2 3 2	i — —	i — 0 5
		如吉他刷奏和弦般	
1 (5/3) 1	7 (5/3) 7	6 (3·/1·) 6	5 (3/1) 5

如同**Bass**樂器的低音線條級進進行

河邊春夢

♩ = 76 3/4

Key:B♭

Piano

F	Em	Dm	CMaj₇
$\dot6$ $\dot1$ $\dot6$	$\dot5$ — —	$\dot4$ 6 6· $\underline{4}$	$\dot3$ — —
6 4 — —	7 5 3 — —	4 2 — —	3 1 $\underline{5\ 7}$ $\underline{5\ 3}$

F	Em	B♭6	Gsus₄
$\dot6$ $\dot1$ $\dot1$ $\dot6$	$\dot5$ — $\dot1$	$\dot{\dot2}$ $\dot{\dot5}$ $\dot4$ — —	$\dot{\dot5}$ $\dot{\dot2}$ $\dot1$ — —
$\underline{4\ 6}$ 6 —	7 5 3 — —	♭$\underline{7}$ 4 ♭7 $\dot1$ $\dot2$	5 $\dot5$ — —

C	Em/B	Am	C/G
$\dot3$ — $\dot5$	$\dot3$ — $\underline{\dot2\ \dot3}$ $\dot2$	$\dot1$ — —	$\dot1$ — —
1 5 3 —	$\underline{7}$ 5 3 —	$\underline{6}$ 3 1 —	$\underline{5}$ 3 1 5

F	D₇	Dm₇	G₇
6 — $\dot1$	$\dot2$· $\underline{\dot1}$ 3	$\dot2$ — —	$\dot2$ — —
$\underline{4\ 6}$ 1 —	$\underline{2\ 6}$ #4 —	2 1 4	$\underline{5\ 2}$ $\underline{4\ 5}$ $\dot2$

Dm7 | **Gsus4** | **C** | **F/C**

2̇ — 3̇ 2̇ | 6 — 5 6 | 1̇ — — | 6 — 4̇

2̣ 6̣ 1 2· | 5̣ 2̣ 5̣ 1 | 1̣ 5̣ 1 2 3 5 | 1̣ 6̣ 1 — (4)

C | **F/C** | **Bm7(♭5)** | **E7**

3̇ 5 — 5 1̇ | 6 4 1̇ 4̇ | 3̇ — 0 2̇3̇2̇1̇ | 7 — 6 7

1̣ 5̣ 1 3 0 | 1̣ 6̣ 1 — | 7̣ 4̣ 6̣ 7̣ 2 | 3̣ #5̣ 7̣ 2·

Am | **Am7/G** **Am6/F#** | **F** | **C/E**

1̇ 6 2̇ 3̇ | 6̇3̇1 — 6̇ 7̇ | 1̈ 3̇1 6̇1 5̇1 | 5̇1 1̇ 1̇ 2̇

6̣ 3̣ 1 5̣ | #4̣ #4̣ 6̣ 1 3 | 4̣ 1 4̣ 6̣ 1 | 3̣ 5̣ 1 —

E♭ | **Dm7(♭5)** | **G7(♭9,♭13)** |

♭3 2̇ 1 5̇ | 5̇1 4̇ 1̇4̇ | ♭3̇ 7 — 4̇ | 5̇ 7 — —

♭3̣ 5̣ ♭7̣ ♭3· | 2̣ 2̣ 4̣ ♭6̣ 1 | 5̣ 2̣ 4̣ ♭6̣ 7̣ 2 | 4 — —

C | **Em/B** | **Am** | **C/G**

3̇ — 5̇ | 3̇ — 2̇ 3̇2̇ | 1̇ — — | 1̇ — 0 5

5 1 3 1 | 5 7̣ 3 7̣ | 3· 6̣ 1· 6̣ | 3 5̣ 1 5̣

28 賣肉粽

1949年張邱東松所作的詞曲，歌詞如左下

歌詞

口白：燒肉粽……

自悲自嘆歹命人
父母本來真疼痛
給我讀書幾落冬
出業頭路無半項
暫時來賣燒肉粽
　燒肉粽的
　　燒肉粽
　　賣燒肉粽

要做生意真困難
那無本錢做未動
不正行為是不通
所以暫時做這項
才著認真賣肉粽
　燒肉粽的
　　燒肉粽
　　賣燒肉粽

物件一日一日貴
厝內頭嘴這大
雙腳走到像鐵腿
遇著無銷真克虧
認真再賣燒肉粽
　燒肉粽的
　　燒肉粽
　　賣燒肉粽

要做大來不敢望
要做小來又無空
更深風冷腳手凍
誰人知我的苦痛
環境迫我賣肉粽
　燒肉粽的
　　燒肉粽賣
　　燒肉粽

演奏表情

原來歌名叫做「賣肉粽」，它的歷史已經有60年，當時的台灣正從戰火中脫離，一切都在重建中，社會物資波動很大，民眾生活都很困苦，做小生意的人都會沿街叫賣。當年的詞曲作家張秋東松正在台北一個女子初中教書，有一天晚上遠遠傳來賣肉粽的叫賣聲，讓他找到靈感，馬上下筆就寫出燒肉粽這首歌。寫好後，台灣的唱片業尚未回復，所以先在電台和淡水河邊的舞台發表，後來在民國50多年才由郭金發以他有特色的唱腔重新翻唱，而把這首歌給唱紅了起來。「燒肉粽」這首歌首尾，都是用叫賣聲來增加整個曲調的氣氛，其曲調中帶有探戈節奏，成功的表達出鄉土化的都市情調，同時表達出市井小民的生活艱辛，很容易引起人的共鳴。雖然這只是一首市井小民生活的寫真歌謠，但表達出了創作時的社會時代背景，賣肉粽也被列為台灣戰後四大名曲之一。

編曲解析

1 編者以郭金發演唱的版本改編，保持該曲奮發向上的積極態度，雖然日子艱辛，依舊懷抱著希望繼續努力叫賣生活，所設定的速度為稍快版124，演奏者應將知天命並認真工作的氛圍奏出。

2 第1-8小節是由編者創作的前奏，帶有探戈節奏尤其是左手的伴奏型態。前奏之後因原曲調已有探戈節奏，並由以右手演奏，在此編者將左手伴奏使用分解和弦慢慢轉向流行鋼琴的方向，不再保持探戈節奏。

3 原曲的曲式為二段式共24小節，主歌和副歌都各為12小節，第49-72小節是第二次全曲段落，編者採用如弦樂的伴奏，低音按住四拍如同大提琴，其他二部和聲如同小提琴與中提琴奏出音量強的斷奏(Marcato)的方式。

技巧運用

Tango探戈伴奏模式，有二種：一如左手第1小節帶有和聲，另一如左手第2小節單音分解。

Tango伴奏模式1　　Tango伴奏模式2

賣肉粽

CD2 13

♩ = 124 4/4

Key: B♭

Piano

C	G/B	Am7	C/G
5· i 2 2 3 2 1	5 — — —	5· i 2 2 3 2 1	5 — — 5 5
1· 5 5 3 3	7· 2 5 2	6· 3 3 1 1 1	5· 3 3 1 1 1

F	C/E	A♭ · B♭7	C
6· i i· 6	5· i i· i 2	♭3 2 i ♭6 6 5	i· 4 3 —
4 6 1 4 4 1	3 5 1 3 3 1	♭6 1 ♭3 ♭7 2 4	1 5 1 1 —

C	G/B	Am	Gsus4
i· 2 3 —	2 i 2 3 5 —	6· i 6 5 3	5 — — —
1 5 1 2 3 —	7 2 5 0 0	6 1 3 0 0	5 1 2 1 3 —

F	C/E	F · Gsus4	C
i 2 3 5 3	6 5 3 5 —	3· i 2 3 5 4	3 — — —
4 6 1 4 4 —	3 5 1 3 —	4 6 1 5 1 2	1 5 1 2 3 5

155

Dm 2· 3 5 3 | **C/E** 2 3 2 1 2 3 — | **F** 6· 5 6 5 6 1 | **Gsus4** 2 — — 1

2 6 2 4 6 — | 3 5 1 3 — | 4 6 1 — — | 5 1 2 5 6 2

C 5· 3 2 1 | **Em/B** 2 3 2 1 2 3 — | **Am7** 5· 3 2 1 2 3 | **Gsus4** 5 — — —

1 5 3 — — | 7 5 7 3 3 5 | 6 3 6 1 3 — | 5 2 5 1 2 5

C 3· 6 5 3 | **Dm7** 2 3 2 1 1 6 | **F** 2· 1 3 2 1 6 | **Gsus4** 5 — — —

1 5 1 2 3 — | 2 6 2 6 4 — | 4 1 4 6 1 — | 5 2 5 1 2 6

C 5· 6 5 3 1 | **Am** 2· 3 2 1 — | **F** 6· 5 2 **G** 3 2 | **C** 1 — — —

1 5 1 2 3 — | 6 3 6 1 3 — | 4 1 4 5 2 7 | 1 5 1 2 1 —

C 5 5 | **G/B** 2 — — — | **Am** 1 2 3 2 1 6 | **Am7/G** 5 — — 6 1
1 5 1 3 5 |

5 5 5 5 5 | 5 5 5 5 5 | 3 3 3 3 3 | 3 3 3 3 3
1 3 3 3 3 3 | 7 2 2 2 2 2 | 6 1 1 1 1 1 | 5 1 1 1 1 1

156

System 1

| F | C/E | Dm7 | G7 |

Melody:
- F: 2̇ 3 2̇ 1̇ 1̇ 6
- C/E: 5̇ — — 6̇ 5̇
- Dm7: 1̇ 6̇ 5̇ 3̇
- G7: 3̇/5̇ — 2̇/4̇ —

Accompaniment:
- F: 4 4 4 4 4 / 1 1 1 1 1 / 4 6 6 6 6 6
- C/E: 3 3 3 3 3 / 1 1 1 1 1 / 3 5 5 5 5 5
- Dm7: 1 1 1 1 1 / 6 6 6 6 6 / 2 4 4 4 4 4
- G7: 5 2 5 6 7 2 7 6

System 2

| C | G/B | Am | C/G |

Melody:
- C: 5̇/1 5̇/1 5̇/1 3 5
- G/B: 2̇ — — 2̇ 3
- Am: 1̇ 1̇ 2̇ 3
- C/G: 5̇/1 — — 6̇ 5̇

Accompaniment:
- C: 1 5 1 2 3 5 3 1
- G/B: 7 5 7 2 5 2 7 2
- Am: 6 3 6 1 3 1 6 1
- C/G: 5 3 5 1 3 1 5 1

System 3

| F | C/E | Dm | G7 | C6 |

Melody:
- F: 1̇ 6 5 3 5
- C/E: 2̇ 3 1̇ 5 6
- Dm · G7: 2̇ 1̇ 3̇ 2̇
- C6: 1̇ — — —

Accompaniment:
- F: 4 1 4 5 6 1 6 4
- C/E: 3 1 3 5 1 5 3 1
- Dm · G7: 2 6 4 2 5 4 5
- C6: 1 5 6 5 1 —

System 4

| C | G/B | Am | C/G |

Melody:
- C: 1̇· 2̇ 3 —
- G/B: 2̇ 1̇ 2̇ 3 5 —
- Am: 6· 1̇ 6 5 5 3
- C/G: 5̇ — — —

Accompaniment:
- C: 5 5 5 5 5 5 5 / 1 3 3 3 3 3 3 3
- G/B: 5 5 5 5 5 5 5 / 7 2 2 2 2 2 2 2
- Am: 3 3 3 3 3 3 3 / 6 1 1 1 1 1 1 1
- C/G: 3 3 3 3 3 3 3 / 5 1 1 1 1 1 1 1

System 5

| F | C/E | Dm7 | C/E |

Melody:
- F: 1̇ 2̇ 3 5 3̇
- C/E: 6̇ 5̇ 3̇ 5̇ —
- Dm7: 3̇· 1̇ 2̇ 3 5̇ 4̇
- C/E: 3̇ — — —

Accompaniment:
- F: 4 4 4 4 4 4 4 / 1 1 1 1 1 1 1 / 4 6 6 6 6 6 6 6
- C/E: 1 1 1 1 1 1 1 / 3 5 5 5 5 5 5 5
- Dm7: 1 1 1 1 1 1 1 / 6 6 6 6 6 6 6 / 2 4 4 4 4 4 4 4
- C/E: 1 1 1 1 1 1 1 / 3 5 5 5 5 5 5 5

F C/E Dm7 Gsus4

C Em/B Am7 C/G F Gsus4

Am C/G F C/E Dm7 C/E F Gsus4

C Am F G C

C Em/B Am C/G F G

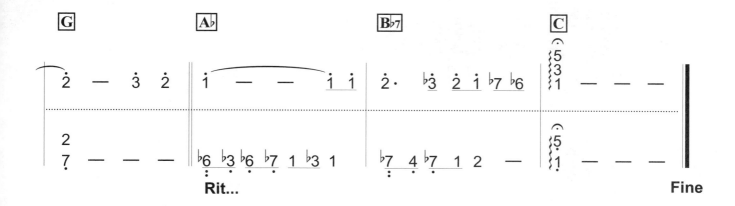

29 思慕的人

於五〇年代非常轟動的歌曲,歌詞如左下

● 演奏表情

創作於1959年,由洪一峰作曲與演唱葉俊麟作詞,洪一峰除了灌錄唱片外,還巡迴台灣各地演唱,推展這些歌曲,所到之處皆受歡迎。在戰後台灣當時還是大量翻唱日本歌曲,洪一峰雖然曾在日本學習音樂,但他還是以中國五聲音階譜出旋律,真是難能可貴,「思慕的人」可說是當時的一首清流歌曲;「思慕的人」以三段詞,層層地表現一往情深的戀情,並款款情深—「叫我為著你」、「引我對著你」、「動我想著你」如此再三呼喚:「心愛的,緊返來,緊返來阮身邊。」非常扣人心絃。由別於原歌詞失戀的情緒,編者在此希望以不悲情重新詮釋這首歌曲,速度為稍快版122,並以愉悅的探戈Tango節奏呈現,在和聲上加上七和弦的配置,使之更具現代感。

● 編曲解析

1 第1-8小節是編者創作的前奏,帶有探戈節奏,尤其是左手的伴奏型態。

2 原曲的曲式為三段式共23小節,主歌和過門橋段都各為8小節,副歌則為7小節,第11-33小節是第一次全曲段落,除了使用探戈節奏,為避免過於制式化適時使用分解和弦,如此來不會單調也更增加趣味性。

3 第34-49小節是由編者創作的間奏,本段落是屬於即興的段落,所以並非屬於較有旋律感的一般流行歌間奏,通常現代的爵士音樂都會有一個即興段落,讓演奏者發揮個人技巧,演奏者也可以試著遵循已經設定好的和弦,但演奏出屬於自己的即興旋律。

● 技巧運用

Tango探戈伴奏模式,再加上停頓的小節,探戈節奏常常會使用這樣的停頓拍子。

第19-22小節

CMaj7	CMaj7	Am	
5· 3̲5 —	0 3 5 6	1̇· 1̇ 3̇· 6̲3 —	0 3̇ 3̇ 2̇
1̣· 5̣7̲ 5̣	7 1 —	6̣· 3̣1 3	6̣ —
Tango伴奏模式	拍子停頓	**Tango**伴奏模式	拍子停頓

思慕的人

CD2
14

♩ = 122 4/4

Key: B♭

30 四季紅

發表於日據時代晚期，歌詞如左下

歌詞

春天花正清香
雙人心頭齊震動
(男)有話想卜對汝講
毋知通抑毋通
(女)佗一項
(男)敢猶有別項
(女)肉文笑目瞬降
(合)汝我戀花朱朱紅
(*)夏天風正輕鬆
雙人坐船唎遊江
(男)有話想欲對汝講
毋知通抑毋通
(女)佗一頃
(男)敢猶有別項
(女)肉文笑目瞬降
(合)水底日頭朱朱紅
(*)秋天月照紗窗
雙人相好有所望
(男)有話想卜對汝講
毋知通抑毋通
(女)佗一頃
(男)敢猶有別項
(女)肉文笑目瞬降
(合)喙唇胭脂朱朱紅
(*)冬天風霜雪重
雙儂相好毋驚凍
(男)有話想欲對汝講
毋知通抑毋通
(女)佗一項
(男)敢猶有別項
(女)肉文笑目瞬降
(合)愛情熱度朱朱紅

● 演奏表情

「四季紅」發表於1938年，是李臨秋作詞和鄧雨賢作曲，由「日東唱片」灌錄，「四季紅」是一首輕快活潑的歌曲，與「青春嶺」同屬該時期少有輕快的作品。往昔的台灣民謠流傳不少敘述男女戀愛情懷的「七字仔」情歌，李臨秋的創作跳脫於這些民間歌謠，並發展出不同的方式。「四季紅」與「望春風」皆由李臨秋作詞，但二首歌截然不同，「望春風」描寫懷春少女的憂愁，而「四季紅」是李臨秋以四季的變化來描述男女熱戀的情境，相當輕快、逗趣且輕鬆，並由男女對唱，男生想對女生訴說情意，雙方打情罵俏和眉目傳情的模樣，描寫得非常淋漓盡致。

● 編曲解析

1 編者在此曲保持原曲的輕鬆活潑，故速度設定為稍快板110，演奏者請奏出甜美愉悅的氛圍。

2 原曲屬主歌與副歌的二段式曲式，主歌有8小節，副歌有7小節，編者設計創作的前奏旋律取材自副歌，第1-3小節旋律完全與副歌相同，但之後第4-8小節便由編者裝飾或是發展下去，有時前奏或是間奏的旋律動機可以完全跳脫原曲主旋律，有時也可借用。

3 整首曲子的左手伴奏型態，每個段落有其節奏模式，有時為分解和弦(第一次主歌第9-16小節與第二次副歌第40-46小節)，以根音與和聲的組合的伴奏則是在(第一次副歌第17-20小節與第二次主歌第32-39小節)。

● 技巧運用

Reharmonization重配和聲，第二次主歌前半段的第32-35小節重配和聲使用Pedal Point(頑固低音)，與第一次主歌的第9-12小節和弦進行完全不同。

第9-12小節

C		Am		F		Gsus4	
5̣ 1 1. 2	3̲2̲1̲2̲3 —	5 3 3. 4	3 2̲1̲2 —				

第32-35小節

使用**Pedal Point**(頑固低音)重配和聲

C	F/C	G/C	F/C	C	F/C	G/C	F/C
5̣ 1 1. 2	3̲2̲1̲2̲3 —	5 3 3. 4	3 2̲1̲2 —				

四季紅

CD2
15

♩ = 110　　4/4

Key: A

Piano

C				Am				F				Gsus4			
5̇	2̇ 3̇ 5̇	—		5̇	2̇ 3̇ 2̇	—		1̇	6 1̇ 6·	1̇	6	1̇	2̇	—	

| 1 5 1 3 5 — | 6 3 6 1 3 — | 4 1 4 6 1 — | 5 5 1 2 — |

C	Am	F　G	C
5̈ 2̈ 3̈ 5̇· 5̈	5̈ 6̈ 5̈ 2̈ 3̈ 2̈ —	1̇ 6 1̇ 5 2̇	1̈ — — —

| 1 5 1 2 3 — | 6 3 6 1 3 — | 4 1 4　5 — | 1 5 1 2 1 — |

C	Am	F	Gsus4
5̇ 1̈ 1̈· 2̈	3̈ 2̈ 1̈ 2̈ 3̈ —	5̇ 3̈ 3̈· 4̈	3̈ 2̈ 1̈ 2̈ —

| 1 5 1 2 3 — | 6 3 6 1 3 — | 4 1 4 1 — | 5 2 5 1 2 — |

Am　C/G	F　C/E	Dm7　Gsus4	C
1̈ 2̈ 3̈ 2̈ 1̈	2̈ 1̈ 7̇ 6 5 —	3̈ 5̈ 6̈ 5̈ 2̈ 6̈	1̈ — — —

| 6 1 3 5 1 3 | 4 6 1 3 5 1 | 2 6 1 5 1 2 | 1 5 1 2 1 — |

168

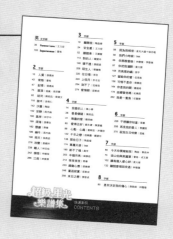
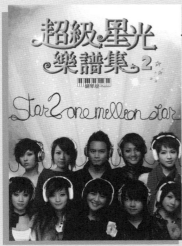

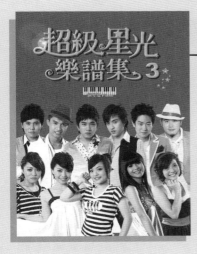

編著 / 何真真

鋼琴編曲 / 何真真

製作統籌 / 吳怡慧

封面設計 / 陳美儒

美術編輯 / 陳智祥

譜面輸出 / 郭佩儒

CD後製 / 麥書（Vision Quest Media Studio）

出版 / 麥書國際文化事業有限公司

登記證 / 行政院新聞局局版台業第6074號

廣告回函 / 台灣北區郵政管理局登記證第03866號

ISBN / 978-986-6787-94-2

發行 / 麥書國際文化事業有限公司

Vision Quest Publishing Inc., Ltd.

地址 / 10647台北市羅斯福路三段325號4F-2

4F-2, No.325,Sec.3, Roosevelt Rd.,

Da'an Dist.,Taipei City 106, Taiwan(R.O.C)

電話 / 886-2-23636166，886-2-23659859

傳真 / 886-2-23627353

郵政劃撥 / 17694713

戶名 / 麥書國際文化事業有限公司

http://www.musicmusic.com.tw

E-mail:vision.quest@msa.hinet.net

中華民國101年5月 初版

郵政劃撥存款收據
注意事項

一、本收據請加核對並妥
為保管，以便日後查考。

二、如欲查詢存款入帳詳情
時，請檢附本收據及已
填安之查詢函向各連線
郵局辦理。

三、本收據各項金額、數字
係機器印製，如非機器
列印或經塗改或無收款
郵局收訖章者無效。

請 寄 款 人 注 意

一、帳號、戶名及寄款人姓名通訊處各欄請詳細填明，以免誤寄
；抵付票據之存款，務請於交換前一天存入。

二、每筆存款至少須在新台幣十五元以上，且限填至元位為止。

三、倘金額塗改時請更換存款單重新填寫。

四、本存款單不得黏貼或附寄任何文件。

五、本存款金額業經電腦登帳後，不得申請駁回。

六、本存款單備供電腦影像處理，請以正楷工整書寫並請勿折疊
。帳戶如需自印存款單，各欄文字及規格必須與本單完全相
符；如有不符，各局應婉請寄款人更換郵局印製之存款單填
寫，以利處理。

七、本存款單帳號及金額欄請以阿拉伯數字書寫。

八、帳戶本人在「付款局」所在直轄市或縣（市）以外之行政區
域存款，需由帳戶內扣收手續費。

交易代號：0501、0502現金存款 0503票據存款 2212劃撥票據託收

本聯由儲匯處存查 保管五年

本公司可使用以下方式購書

1. 郵政劃撥

2. ATM轉帳服務

3. 郵局代收貨價

4. 信用卡付款

洽詢電話：（02）23636166

感謝您購買本書!為加強對讀者提供更好的服務,請詳填以下資料,寄回本公司,您的資料將立刻列入本公司優惠名單中,並可得到日後本公司出版品之各項資料及意想不到的優惠哦!

姓名 ⬤ **生日** / / **性別** ⬤ 男 ⬤ 女

電話 ⬤ **E-mail** ⬤ @ ⬤

地址 ⬤ **機關學校** ⬤

⬤ **請問您曾經學過的樂器有哪些?**
☐ 鋼琴　　☐ 吉他　　☐ 弦樂　　☐ 管樂　　☐ 國樂　　☐ 其他＿＿＿

⬤ **請問您是從何處得知本書?**
☐ 書店　　☐ 網路　　☐ 社團　　☐ 樂器行　　☐ 朋友推薦　　☐ 其他＿＿＿

⬤ **請問您是從何處購得本書?**
☐ 書店　　☐ 網路　　☐ 社團　　☐ 樂器行　　☐ 郵政劃撥　　☐ 其他＿＿＿

⬤ **請問您認為本書的難易度如何?**
☐ 難度太高　　☐ 難易適中　　☐ 太過簡單

⬤ **請問您認為本書整體看來如何?**
☐ 棒極了　　☐ 還不錯　　☐ 遜斃了

⬤ **請問您認為本書的售價如何?**
☐ 便宜　　☐ 合理　　☐ 太貴

⬤ **請問您最喜歡本書的哪些部份?**
☐ 教學解析　　☐ 編曲採譜　　☐ CD教學示範　　☐ 封面設計　　☐ 其他＿＿＿

⬤ **請問您認為本書還需要加強哪些部份?(可複選)**
☐ 美術設計　　☐ 教學內容　　☐ CD錄音品質　　☐ 銷售通路　　☐ 其他＿＿＿

⬤ **請問您希望未來公司為您提供哪方面的出版品,或者有什麼建議?**

非常感謝您填寫本表格,我們將極慎重的考慮您的意見,並立即將您的資料建檔。謝謝!

請沿虛線剪下寄回

寄件人 _____

地　址 □□□ _____

廣　告　回　函
台灣北區郵政管理局登記證
台北廣字第03866號

郵資已付 免貼郵票

麥書國際文化事業有限公司
10647 台北市羅斯福路三段325號4F-2
4F.-2, No.325, Sec. 3, Roosevelt Rd.,
Da'an Dist., Taipei City 106, Taiwan (R.O.C.)

為加速郵件處理 · 請勿使用訂書針